JN094519

新装版 バウハウス叢書

5 新しい造形
（新造形主義）

ピート・モンドリアン

宮島久雄 訳

中央公論美術出版

BAUHAUSBÜCHER

SCHRIFTLEITUNG:
WALTER GROPIUS
L. MOHOLY-NAGY

PIET MONDRIAN
NEUE GESTALTUNG

5

Piet Mondrian

NEUE GESTALTUNG

NEOPLASTIZISMUS
NIEUWE BEELDING

TYPOGRAPHY, ORIGINAL COVER: L. MOHOLY-NAGY

NEUE GESTALTUNG BY PIET MONDRIAN
ORIGINAL PUBLISHED IN BAUHAUSBÜCHER 1925,
BY ALBERT LANGEN VERLAG, MÜNCHEN.
TRANSLATED BY HISAO MIYAJIMA
FIRST PUBLISHED 1991 IN JAPAN
BY CHUOKORON BIJUTSU SHUPPAN CO., LTD.
ISBN 978-4-8055-1055-1

未 来 の 人 間 の た め に

新しい造形（新造形主義）[1]

等価的造形の一般原理

　芸術はわれわれの[2]美的感情を造形として表現したものではあるけれども、そこから、芸術は«われわれの主観的な感覚を美的に表現したもの»にすぎないと結論することはできない。論理的にいえば、芸術はわれわれの存在全体を造形として表現したものであり、したがって、非個別的なもの、つまり主観的感情とは絶対的に、完全に対立するものを造形的に表現したものである。——いいかえると、芸術とはわれわれの内にひそむ普遍的なものの直接的な表現であり、普遍的なものがわれわれの存在の外に的確に現われ出たものであるべきなのである。

　ここでいう普遍的なものとは、つねに存在し続けるもの、われわれにとっては多かれ少なかれ意識に昇らないものであって、多少とも意識されたものやつねに反復され、更新される個別的なものとは正反対のものである。

　われわれの存在全体は両面の特徴を備えている。つまり、意識されないものと意識されるもの、変わらないものと変わるもの、新たに生成するものと反復活動として形を変えていくもの、の両面である。

　この活動には、生の悲嘆と至福のすべてが含まれている。悲嘆をひきおこすのは絶えざる離別であり、至福を生みだすのは変わりうるものの絶えざる再生である。不変的なものはすべての悲嘆とすべての至福を超えて存在する。それが均衡である。

　われわれの内にある不変的なものを介して、われわれはすべての事物と融合している。変化するものはわれわれの均衡を破壊し、われわれをわれわれ以外のすべてのものから区別し、引き離す。この均衡から、この意識されないものと不変的なものから、芸術は生まれるのであり、それを意識していくにつれて芸術は目に見える表現を獲得するのである。すなわち、芸術の出現とは意識されないものと意識されるものとが造形として表現されることである。そこには両者の関係が見られる、つまり、その表われ方は変化するのに対して、芸術は不変であり続ける。

　われわれの«存在の全体性»の中では個別的なものが優勢であったり、普遍的なものが

優位を占めたり、あるいは両者の均衡がほぼ達せられるということはある。この最後の場合には、われわれは個別的でありながら普遍的である、つまり、意識されないものを意識的に外在化するということが可能である。そこではわれわれは普遍的に見たり、聴いたりする。というのも、われわれはもっとも外的なものの頂点を超えてしまっているからである。われわれは外に現われたものの形態を見たり、騒音や音響や言葉を聴いたりもするが、それらは普遍的に見たり、聴いたりするのとは別のことである。われわれが実際に見、聴きするものは普遍的なものが直接に現われ出たものであるのに対して、われわれの外部で形や音として知覚するものは弱められ、覆われて現われたものである。われわれが造形として表現するのは、われわれの普遍的な知覚を表現することであり、われわれの普遍的な存在を個別のものとして表現することである。つまり、両者を均衡状態において表現することなのである。形態を限定することにはまったく関係せずに、しかも限定された形態や具体化された言葉を使うということはわれわれの存在を真に表明するものではないし、純粋に造形的な表現でもない。ここに、新しい造形的な表現が必要となるのであり、それは両者を均衡状態で現わすこと、要するに、均衡の関係を造形として表現することなのである。

　芸術というものはすべて個別的なものと普遍的なもの、主観的なものと客観的なもの、自然と精神の間のこのような関係を美的な造形にまでもたらそうと努める。つまり、すべて芸術というものは例外なく造形的なのである。それにもかかわらず、建築、彫刻、絵画は、個別的な意識で経験されるという理由で、造形芸術だとみなされている。しかしながら、意識されないものにとっては、音楽表現や言語表現も他の諸芸術に劣らず造形的である。純粋に造形的な表現は意識されないものによって表わされるのであり、一方、限定された形態による造形表現は個別的な意識によってつくり出され、表わされるのである。

　今日までいかなる諸芸術も純粋に造形的とはなっていない。というのは、そこでは個別的な意識が優勢だからであり、すべてが多かれ少なかれ描写的、間接的、近似的だからである。

　われわれの内と外にあって優位を占めている個別的なものは《形をとる》。われわれの内にある普遍的なものも同様に形をなすが、しかし、それが純粋な表現となるのは、われ

われの（個別的な）意識が十分に意識されていないときだけである。

　われわれの内にある普遍的なものはますます意識され、未決定なものはますます決定されるようになっていくのに対して、われわれの外にある事物はその未決定な形態を保持し続ける。ここに意識されないもの（われわれの内にある普遍的なもの）が意識されるものに近づけば近づくほど、自然現象の気まぐれで未決定な表われを絶えず変形し、よりよく決定する必要が生じてくる。

　新しい精神はこうして美的表現における限定された形態を破壊し、主観的なものと客観的なもの、包含するものと包含されるものとの均衡のとれた表現、個別的なものと普遍的なものとの均衡ある二元性を再びつくり上げ、この«多様における二元性»によって純粋に美的な関係が達成されるのである。

　文学と音楽は普通には［何かの］描写と長々しい説明によっていわゆる造形芸術を見習おうとしているように思われている。しかし、逆も真である。造形芸術も文学と音楽のロマンチックで象徴的な精神を見習おうとしているようだ。造形手段として自然の形態が使われる限りは、この描写へ向かう傾向はとくに絵画と彫刻において理解することができる。このような自然の形態は普遍的なものの直接的な表現を覆い隠す。なぜなら、そこでは主観的なものと客観的なものとは造形的な均衡状態にはなく、両者の造形表現が混じり合っているからである。

　自然の造形的な現われは形体的なもの[3]なのである（『絵画における〈新造形主義〉』第 4 章[4]参照）。

　この形体は造形的には平面に向かおうとする球か、球形になるように強いられる平面、あるいは直線へ向かおうとする曲線か、曲線となるように強いられる直線[5]となって現われる。

　つまり、このような造形表現は均衡のとれたものではない。

　これまで均衡は構成によって、しかも、描写や主題の中に隠された構成によって求められてきた。彫刻と絵画はこのように不純な造形手段が用いられたために描写の方へ向かったのである。

　同じように、言語芸術の造形手段は（形態をとることにより）不純になり、その結果いわゆる造形芸術と同じ道を辿った。そこでもまた、全体の内容は単語そのものによっ

てではなく、長々しい説明によって表現されようとした。言葉は——文に寄せ集められ——同質の多数となって、力を弱めてしまった。表現はシンボルの助けを借りて行われた。それにもかかわらず、自らの力とその相互関係によって二つの存在原理[6]を表現しうるような言葉が、しかも数多くあるのだ。すべての芸術において客観的なものは主観的なものと、普遍的なものは個別的なものと戦ってきたし、純粋に造形的な表現は描写的な表現と戦ってきた。こうして芸術は均衡のとれた造形へと向かってきたのである。

　個別的なものと普遍的なものとの間の不均衡は悲劇的なものを生み、悲劇的な造形で表現される。形態であれ、形体であれ、自然的なものが優勢になると、それは悲劇的なものを産み出すのである（『絵画における〈新造形主義〉』第8章[7]参照）。

　生の悲劇から芸術創作は始まる。芸術は抽象的で、自然の具体物とは正反対のものであるから、悲劇的なものの段階的消滅の先頭をきることができる。悲劇的なものが消えれば消えるほど、芸術は純粋さを獲得するのである。

　新しい精神は悲劇的なものの内部にのみ現われることができる。〈新造形主義〉はまだ創られていないから、それは古ぼけた形態を見出すだけである。それは過去の雰囲気の中から生まれたので、抽象的なものの生き生きとしたリアリティ[8]の中にしか現われ得ないのである（『絵画における〈新造形主義〉』第9章[9]参照）。

　新しい精神も全体の一部なので、悲劇的なものから完全に解放されることはできない。抽象的なものの生き生きとしたリアリティを表現する〈新造形主義〉もまた悲劇的なものから完全に解放されていないが、それによって支配されるようなことはなくなっている。

　これに対して古い造形では悲劇的なものが支配している。それは悲劇的なもの、悲劇的な造形をのがれることはできない。

　個別的なものが支配している限り、悲劇的な造形は必要である。というのは、この場合、それが感動を生むからである。しかし、より進んだ成熟の時期が来てしまえば、直ちに、悲劇的な造形では耐えられなくなるだろう。

　新しい人間は抽象的なものの生き生きとした現実性において、郷愁、歓喜、夢中、苦痛、驚愕などの感情をのり越えてきた。これらの感情は美しいものによって《絶えず》引き起こされる感動を通じて純化され、深められてきた。彼は知覚しうる現実に対してはるかに深い直観を持つにいたるのである。

　事物は空間と時間のなかでのみ美しくもあるし、醜くもなる。新しい人間のヴィジョンはこの両方の因子からは自由なので、すべては唯一の美に一体化しているのだ。

　芸術はつねにこのようなヴィジョンを持とうとしてきたが、それは造形的な形態であり、自然の現われに従ったので、このヴィジョンを純粋には実現できず、意図とは逆に悲劇的な造形にとどまったのである。

　言語芸術はこのような意志を強く感じさせる。悲劇、喜劇、叙事詩、叙情詩、小説は悲劇的造形の相異なる表われにすぎない。

　可能な限り、またいわゆる（悲劇的造形の別形式である）印象派にまで堕落しないあいだは、悲劇的なものはその第一の反対物を純粋な写実主義に見出した。というのも、それはもっとも客観的なヴィジョンを持っていたからである。

　絵画において新印象派、点描派、分割派は肉付けや通常の透視法的な見方を取り除くことによって、造形を支配している形体性を破棄しようとした。しかし、これを系統的にやりとげたのは立体派であった。そこでは純粋色の対比と自然形態の抽象化とによって悲劇的な造形はその支配力を大部分失ってしまった。

　同様に他の諸芸術においても、立体派、未来派、そしてのちにはダダイズムが造形における悲劇的なものの支配を弱め、破棄した。

　しかし、〈抽象的にリアルな絵画〉、あるいは〈新造形主義〉の絵画がはじめて《完全に自由になり》、真に新しい造形となった。と同時に、それは悲劇的な造形を必要とする古い価値やものの考え方を克服したのである。

　一般には、不均衡が人間性を呪うものだというふうには理解されておらず、悲劇的なものの感情は熱心に養い続けられている。いままでのところは、もっとも外的なものがほとんどすべてにおいて優勢である。女性的なものと物質的なものが生活と社会を支配し、男性的なものに対応する精神的な表現を束縛している。未来派の宣言のなかに現われた女性（女性的なもの）に対する憎悪の宣言[10]はまったく正当である。男性のなかの女性こそ、芸術において悲劇的なものが支配するようになった直接の原因なのである。

　大衆のなかでは、悲劇的なものを求める古い考え方が優勢である。われわれが今日、劇場、映画館、演奏会場で見るような芸術があのようなものであるのはこのためである。悲劇的な造形は、古い考え方が人間を束縛するときのネガティヴな力である。それは説

教、教化、教授……といったことには役にもたとう。しかし、忘れてならないのは、われわれの社会が美しいものとともに有用なものをも求めているということだ。

ともかく、古いものは変化し、新しいものへと成長していく。新しいものの誕生は見られたし、すべての芸術において多かれ少なかれそれは現われている。

古いものが害となるのは、それが新しいものの障害となるときだけである。新しいものを考えるならば、古いものはなきに等しい。過去においてもあらゆる種類の古いものが≪新しい≫時があった。……だが、それは本質的に新しいものではなかったのだ。

というのは、忘れてはならないのだが、われわれは古いものの終焉という文化の転換期にいるからである。新旧の分離は絶対的であり、決定的なのである。気付いていようといまいと、論理的に予測できるのは、大人が子供の心を理解しないのと同じく、未来は悲劇的な造形をもはや理解しないということである。

新しい精神は悲劇的なものの支配とともに、芸術における描写をも破棄する。形態の障害がなくなったので、新しい芸術は純粋な造形として現われる。新しい精神は独自の造形表現を見出したのである。対立する両者は成熟して中和され、合体して一つの全体となる。内部と外部が融合して明白な単一体を形成していたものが、均衡のとれた二元性をもって絶対的な統一体を形成するようになる。個別的なものと普遍的なものはより均衡のとれた対立を形成する。それらは融合してひとつの統一体となるので、描写は必要なくなり、一者は他者を通して認識されることになる。両者は形態を使わなくとも造形的に表わされ、両者の［均衡］関係だけが（直接的な造形手段によって）造形的なものをつくり出すのである。

〈新造形主義〉は絵画においてはじめて完全な形で表われる。［絵画において］造形原理はしっかりとすえられているので、明白なものとなっており、この造形的なものはますます完全なものとなっていく。

〈新造形主義〉の起源は立体派である。それは〈抽象的にリアルな絵画〉と呼ぶこともできる。というのは、抽象的なものは（数学におけるほどは絶対的なものに達しないとしても、ほぼそれと同じように）造形的なリアリティによって表現されることができるからである。ここにこそ絵画における〈新造形主義〉特有の本質がある。彩色された矩形面における構成は最も深いリアリティを表わすのである。それは諸関係を造形的に表現

することによって達せられるのであって、自然が現われることによってではない。すべての絵画が望んだが、不明瞭なしかたでしか表わせなかったものを、それは実現している。彩色された平面は、色彩の価値によっても、平面の位置や大きさによっても、造形的に表わすのは［均衡］関係だけであって、［何かの］形態を表現することはありえないのである。

〈新造形主義〉はその関係を美的に均衡させ、そうすることによって新しい調和を現わすのである。

〈新造形主義〉の将来は、厳密にいって絵画におけるその実現は、建築における色彩造形に依存している（『鼎談』[11]『デ・ステイル』誌、第3巻第7場参照）。色彩造形は建物の内外に及び、外部においては色彩によって造形的に諸関係を表わすものすべてを含む。色彩造形も、それを導き出した《絵画としての新造形主義》と同じく、《装飾》ではない。それは全く新しい絵画であって、絵画的な絵画であれ、装飾的な絵画であれ、すべての絵画はそこに帰してしまう。それは装飾芸術のもっている客観的特性を（それよりもっと強く）、絵画芸術の主観的特性に（それよりもっと深く）結びつける。実際には、物質的な理由と技術的な理由によって、その正確な姿を思い描くことは非常にむずかしい。

目下のところ、すべての芸術はその造形手段によってもっとも直接的に自らを表わそうと努め、できる限りその手段を自由にしようとしている。

音楽は音の解放を、文学は言語の解放をめざす。このようにして、それらは造形手段を純化しながら、諸関係の純粋な造形を達成する。純化の度合と方式は、それが達成される芸術や時期に従って変化する。

事実、新しい精神は造形手段によって姿を現わす。すなわち、それは構成という形で表現される。この構成は、個別的なものと普遍的なものについての均衡のとれた造形となっていなければならない。悲劇的なものが優勢を占めるというようなことは、構成と造形手段の両者によってなくされなければならない。というのは、造形的な現われが恒常的で、中和された対立の形で構成されないとすれば、造形手段は《形態》の表現に戻ってしまい、改めて描写的なものによって隠蔽されてしまうだろうから。

こうして、芸術における新造形主義は単に《技法》の問題だけではなくなる。〈新造形主義〉においては、まさに造形によって《技法》も変化する。構成に次いで新しい精神の

試金石となるのは、しばしば軽々しくも《技法》と呼ばれているものである。

「ひとつの芸術作品が本当に普遍的なものを純粋に造形的に表現しているかどうかは、その現われ方によって判断される」（『絵画における〈新造形主義〉』連載第4回[12]参照）。

彫刻と絵画は基本的な造形手段を普遍的な造形手段に従わせることができたので、造形的に、効果的に、厳密なもの、抽象的なものになることができた。建築はすでにその本来の性質からして、自然の現われが持つ気まぐれな形態から解放された造形手段を自由に使っている。

〈新造形主義〉において、絵画は自然の表現を与えるような表面的な形体性をもって表現されることはもはやない。それとは逆に、造形的には平面のなかの平面として表現される。絵画は三次元の形体性を平面に変化させることによって、純粋な関係を表現するのである。

しかしながら、建築は彫刻とともに絵画に比べて造形手段の点で別の可能性を持っており、それだけ有利である。

建築は造形手段の点では美的で、数学的な、そして厳密で、多少とも抽象的な現われである。それは、中和された、対立する平面による構成をとることによって、空間のなかで美的に均衡のとれた関係を厳密に造形的に表現するのである。〈新造形主義〉は、建築や絵画をともに形態造形的であるとはみなさない。それは古い見方である。建築の造形においては形態が現われるにもかかわらず、それは決定されたものでもないし、限定されたものでもない——それは、絵画という〈新造形主義〉における彩色された矩形平面による構成と同じである。真の形態は閉鎖的であるか、丸いか、あるいは曲がっているものである。それは、線が切断されたり、接線として接したり、あるいは連続しつづけるような表面的な矩形の形態とは正反対のものである。

建築の表現は（三次元的であるにもかかわらず）平面構成における拡張と限定との均衡のとれた対立だと見るならば、事物のような形体をもった存在ではなくなってしまう。その抽象的な表現は、絵画におけるよりも直接的に現われるように思われる。

しかしながら、抽象的なものは様式化によって実現するのでもないし、単純化や純粋化によってのみ現われるものでもない。というのは、抽象的なものは普遍的なものに応じた造形的表現にとどまるからで、それは外的なもののもっとも深い内面化であり、内

面的なもののもっとも純粋な外面化なのである（『絵画における〈新造形主義〉』連載第３回[13]参照）。

今日では、建築は純粋化し、単純化しているようだが、まだ抽象的なものの造形的表現を実現してはいない。

抽象的な造形は普遍的なものの直接的な現われであるので、個別的なものを中和する。目下のところ一般化への努力によってのみ、建築作品の《特殊性》が強調されている。この特殊性は、恣意的なものがより完全に除去されるにつれて、様式化されたり、あるいは幾何学的表現に帰せられる形態をもったりして、より強力に現われてくる。今日でも厳格な寺院様式の建物が建てられているのを見るが、これは決して新しいものではない。

新しい精神は特殊なものを破棄する。形態を完全に純化したり、全体の比例関係を調和のとれたものにするというだけでは十分でなく、反対に、作品全体が諸関係の造形的表現となり、特殊なものとしては消滅しなければならない。

集合的建造物は個別的な建造物よりも好ましい。第一に、特殊なものは［建物から］ひとりでに生まれてくる構成によってすでに取り除かれている。つまり、注意すべきことは、絵画においても構成こそが個別的なものを除去するように、統一のある構造においても構成が第一条件だということである。

しかし、建築はもともとそれ本来の性質に基づいて抽象的な造形表現へと向う無意識的な試みである。事実、建築においては絵画や彫刻と同じように造形手段を徹底的にゆがめることは不可能であった。元来、数学的な形態に適した建築用石材があちこちで自然的な現われを見せるのは、絵画や彫刻の助けを得てはじめて出来ることであった。その上、すべてに自然物の気まぐれな姿を与えるには、デカダンスが必要であった。

それに対して、絵画は自然的な造形から抽象的な造形へと登って行かなければならなかった。そのため、絵画にとって諸関係の厳密な造形への道はより一層むずかしかった。それゆえ、もし建築がその造形手段の容易さによって、知らず知らずのうちに純粋な造形表現に近づくとしても、芸術は美的な関係を造形的に表現するときにもっとも純粋になるということを、最初にはっきりと認めたのは絵画だったことがわかる。

彫刻は角柱という厳密な造形手段を持っていたとしても、絵画と同じく多かれ少なかれ自然的な造形を好んだ。彫刻が様式化を達成し、形態を精神化させることも多かった

が、それはつねに形態造形的なものにとどまった。

このような自然の現われは順次市民権を獲得していき、ついに、これらの諸芸術に不可欠のものとみなされるようになった。建築までもがこの運命を分かち持った。建築は諸関係の純粋な造形によって美を表現するとしても、彫刻や絵画におけるのとは違って、自然から霊感を得たり、装飾を付加したりしないので、一般には《芸術》とは認められなかった。ここに、美的概念がどの程度まで不純になり得るかが分かる。《芸術》として認められるのは、限定された形態で飾られた造形表現に限られたのである。他方、絵画における〈新造形主義〉もときには《装飾》などと呼ばれたこともあるが、それは造形において個別的なものを否定しないで、彩色された矩形の平面へと集約されるからである。一方において、古い概念は認識の障害となっており、新しい精神の最大の敵であり続け、他方、多くの芸術家は、単純な造形手段でのみ創作するということがむずかしいのではないかと心配している。

いずれにせよ、新しい精神はすべての芸術に例外なく現われなければならない。諸芸術の間に相違があるということは、ある芸術が他のものより価値があるということの理由にはならない。それは別の現われ方を生むだろうが、正反対の現われ方を生むことはない。ある芸術が抽象的なものを造形的に表現することになれば、他の諸芸術は自然的なものの造形表現にとどまることはもはや出来ない。［現在も］両者は共に歩んではいない。今に至るまでの両者の敵対関係はここから生まれたのである。〈新造形主義〉はこの敵対関係をなくして、すべての芸術を統合させるのである。

彫刻が、古い考えによくみられるような建築の下僕でなくなってから久しい。もはやそれは観念や事物の造形的な表現ではないし、形態造形的な存在でもない。それは擬似抽象的な造形手段によって、拡張と限定という均衡のとれた対立を通して、しかも、実用的な、あるいは構造的な要請を考慮に入れずに、美的に造形的な表現となることができるのである。

古い彫刻と建築が、ある点までずっと空虚で限定されない空間を決定しているのに対して、新しい彫刻は（新しい建築と同様に）均衡のとれた構成により自然の気まぐれを減らし、すべての注意を諸関係に注ぐことによって、より多くの空間を決定している。

彫刻と建築は、いままで、空間を分割することによって空間としてのそれを破壊して

きた。新しい彫刻と建築は物体あるいは事物としての芸術作品を破壊すべきである。

すべての芸術はそれ独特の表現、それ固有の性質をもっている。「すべての芸術の内容は同一であるが、表現の可能性はそれぞれ異なっている。それぞれの芸術はこの可能性をそれ自身の領域において発見しなければならず、それゆえこの可能性は各領域に結びついていなければならない。それぞれの芸術はそれ独自の表現手段を持つ。また、その造形手段の使用法はそれぞれの芸術によって各自見出さなければならず、またその限界と結びついている。それ故、ひとつの芸術の可能性は他の芸術のそれによって判断されてはならず、それ独自に、当の芸術に向けて判断されなければならない」（『絵画における〈新造形主義〉』連載第1回14)参照）。

「すべての芸術はその表現が違うにもかかわらず、とにかく、高い精神の啓発によってますます均衡関係の絶対的な造形になっている。というのは、この均衡関係こそが、精神に固有の調和と統一性をもっとも純粋に表現するからである」（『絵画における〈新造形主義〉』連載第1回15)参照）。

いわゆる造形芸術が多かれ少なかれ粗雑な物質で表現されるとしても、音楽や言語芸術は（《音》として）それよりもはるかに希薄な物質しか用いていない。この大きな相違点が、まったく異なった芸術をつくり出しているのである。

騒音が音響に変わるならば、騒音の特性は有効なものとして残る。騒音は限定された形態を持つだろうか。色彩が形態をとるとき、それに色彩あるいは直線を対立させることによって中和することができる。同じような変形は音に対しても可能だろうか。

言語芸術は音と観念の造形である。われわれには聞こえないとしても、書かれた言語でさえ音を持っている。実際の言語において純粋に抽象的な現われは、物質化された音、伝統的に外在化された造形、堕落した観念によって隠蔽され、汚濁されている。それ故、言語芸術は、今日所有している造形手段によっては、普遍的なものを直接的に造形的に表現することはできない。それにもかかわらず、……明らかなことは、抽象的な美はこの芸術においても同様に現われてくるということである。音楽と同じく、言語芸術も真に〈新造形主義〉に達するためには、いわゆる造形芸術よりも長い道程を走破しなければならない。

したがって、ある芸術の造形手段が純化されやすくなれば、それだけ〈新造形主義〉

が急速に達成されるようになる。諸芸術が同時に同じ深さに至るということはない。なぜなら、それは普遍的なものがさまざまに現われたものであって、同時に成熟するということはないからである。

　言語造形は、絵画よりもはるかにゆっくりと形態から、つまりそれを支配している限定性から解放される。

　事実、言語は、それが描写する事物の自然的な現われよりも一層多く、個別的なものを呼び起こす。言語はわれわれが知覚しうる現実を表現するものである。と同時に、言語は（会話の一要素として）実用的なものでもある。この世界の至る所で個別が支配しているので、会話はその基礎を主に個別的なものに置いている。このような個別的なものへの愛着が言語の純粋な表現を曇らせている。新しい精神が成長して、この愛着を断ち切ろうとそこへ入って来ても、言語はその個別的な造形表現を保持しようとするだろう。

　それにもかかわらず、言語は会話の要素として事物を命名するのに必要である。会話言語と芸術言語とが分離した結果、芸術言語は実生活から引き離されてしまった。

　このため、いわゆる造形芸術が形態を直接的に破棄しようとしているのに、言語芸術は形態を、少なくともここ当分の間は……間接的にのみ破棄しようとするのである。言語はわれわれの意識のなかで意味を持つといった考えかたは、［二元的］対立的な造形によって変形される。というのは、この造形だけが言語をその限定から解放するからである。こうしてはじめて、新しい思考は自然に推移して形態の除去に近づく。言語は遠い将来において形態なしに再創造されなければならない。つまり、それは新しい性格をもった《音》となり、音としても思考としても限定性をもたないものとなるべきである。言語もまた図形によるのと同様に表現されることができる。音、記号、あるいは図形は新たに《音造形》としてつくり直されて、普遍的なものの、したがって、もっとも深い個別的なものの、純粋に造形的な外在化となるだろう。こうして初めて、言語芸術は均衡に応じた諸関係を構成によって表現することを許すような、純粋な造形手段を持つようになるのだろう。

　目下のところ、われわれは形態を間接的に除去することに限らなければならない。なぜなら、形態は言語において個別化されているからである。除去するためには、言語に、

そうでないもの、それには属しながらもそれとは対立するものを対置しなければならない。一は二になる。つまり、《あるもの》と《別のもの》とになる。あるものは別のものを通して認識され、見られる（『絵画における〈新造形主義〉』連載第6回16)参照）。こうして言語を限定することは取り止められ、その内容は拡大され、その全体が造形的に表わされるのである。このように事物の作用を完全に、そして明快に示すならば、造形的な均衡によって近似的な描写や支配的な悲劇は消えてしまう。事実が完全に明快に示されるや否や、それは観念としても除去され、諸関係の造形だけが残る。こうして、言語芸術は、その造形手段がどのような限界をもつとしても、均衡のとれた諸関係の造形表現となるのである。

　絵画において位置と直線の二元性による造形表現がもっとも純粋なものであるとしても、新しい造形は外在化された色彩を採用する。同じく言語芸術においても、造形は（少なくとも今日のところは）なお外的なものに近いままである。明確にするためには、言語芸術は一時的に現在の手段を利用しなければならない。それは変化する関係の多様性によって造形的に表現されなければならない。絵画における〈新造形主義〉が大きさの関係を利用するように、言語芸術における〈新造形主義〉は大きさばかりでなく、反対の関係である内容の関係をも利用する。ひとつの、同じことでも、観点を多くし、関係を異にすればよりよく理解されるし、多くの言語もより明確な造形で表現されるだろう。新しい言語芸術は反対物の対立が利用できる限り、決定されてくるだろう。本質的なことは、対立の原理がその構成においても、作品全体を支配するということである。芸術家はすべて、そこへ達するためのよりよい方法を求めている。彼らは、すでに、未来派、立体派、ダダイストによって見出された文章構成法、植字法などにおける成果を利用し、さらに改良するだろう。また、実生活、科学、美しい物から得られたものをもすべて利用する。だが、何にもまして彼らは純粋に造形的な知覚によって導かれているのである（『鼎談』『デ・ステイル』誌、第2巻第3場17)参照）。

　古典的な文学や浪漫的な文学にも同様に対立作用の表現が見出されるが、……そこでは言語の造形はなく、描写によって隠蔽されている。スフーンマーケルス博士18)の指摘によると、バーナード・ショーはその著『カンディダ』19)において心理的対立をつくり出そうとしたという。同様に、古代インド文学においても互いに否定しあう二つの事

物がみられる。このような対立は造形表現としての（形態造形的な）言語芸術にはまだ表われていない。当時関心は《外的なもの》に集中していたので、類推[20]によって、単にそれらを並置することだけで造形表現に達していた。その限りでは、事物とその作用は変化し、表現は拡大するが、この造形的な変形はまだ完全に均衡のとれた造形を持つようにはなっていない。それにもかかわらず、古い構成概念は破壊され、新しい概念が誕生している。事物は《外的で個別的なもの》から成熟し、全体性をもって誕生し、そのおかげで普遍的なものが直接的な造形表現をとるのである。

　言語は自然の現われよりも抽象的であり、すべての存在物の内容と現われを表現する。それは少数の記号、あるいは少数の音の中に美の全世界を押しこめる。新しい芸術はこの世界を造形的に厳密に決定して、表現しようとする。現在、個々の単語においてはすべてが曖昧である。この曖昧さは構成や釣合によって少しは明確になるが、それでもまだ形態によって隠蔽されたままである。言語は形態として制限されたものであり、この制限は部分的にわれわれ自身に依存している。ひとつの球[21]を見る人はそれぞれの仕方で見るが、誰にとってもひとつの球は球のままである。われわれは事物の中身をわれわれ自身の中身に関係づけて見ながら、多かれ少なかれ普遍的なものに浸入し、そうして、われわれの個人的なヴィジョンを少しばかり解き明かしていくのだろう。だから、ひとつの球はわれわれの内の世界であると同時に、われわれの外の世界でもある。われわれの自我はその一部しか見ていない。われわれの外的生活から生まれ、意識に登ってくる部分だけを見るのである。こうして、球というものは、われわれの主観的思考がこの球の作用として姿を現したものなのである。

　無意識的なもの（普遍的なもの）が個別的な意識をのり越えるように、芸術は個人的な思考を超越する。美的創造の瞬間には普遍的なもの（無意識的なもの）が意識的なものを突き破り、最終的に、事物の全体的なヴィジョンが出来上がるので、個別的なものはもはや数に入らなくなる。だからこそ、芸術の使命は個別的な思考を造形的に除去することにあるわけだ。

　未来派は言語を観念から解放しようとした。D. ブラーガ[22]は次のようにいう。「芸術はいまより観念から解放される。観念こそ過去を持ち運ぶものだ。観念は理解を固定化し、頭脳によって生き続けることを許すような論理形式を理解力に与える。マリネッテ

ィはこのような知性を憎む」。しかしながら、……たとえ、われわれの意識が言語に内容や意味を与えるとしても、その意味がわれわれのところまで届くのは知性を通してであるに違いない。現代人が美的感動を覚えるときに、彼の知性が働いていないというようなことがあり得るだろうか。新しい人間は感情と知性を結合して、ひとつの統一体をつくっている。彼は考えるときには感じ、感じる時には考えているのだ。彼のなかには両方が在り、彼とは関係なく、自動的に生存しているのである（『絵画における〈新造形主義〉』連載第5回[23]参照）。美の感情は彼の存在全体のなかで、つねに震動している。そのようにして、彼の存在全体の抽象的な造形表現となるのである。

　過去の精神にあっては、時には知性が働き、時には感情が働いた。両者は交互に支配しあった。この精神が両者を分離したので、反目が生じることになった。未来派が知性を憎むのは、彼らがなお古い精神に従ってこの問題を考えているからである。感情と知性は新しい精神によってその性質を変え、個別的な思考は存在しなくなっている。というのは、個別的な思考は、瞑想の感情でもあるような集中的創造的な思考とはまったく別のものだからである。前者は描写的で、形態造形的な芸術を生み出し、後者は純粋に造形的な現われをつくり出す。これが個別的なものに対する普遍的なものなのである。

　〈新造形主義〉は芸術から《自我》を除去しようとするという点では、未来派と一致する。だが、それはもっと先へ進む。未来派の芸術からわかることは、彼らが〈新造形主義〉の結論を理解しないだろうということである。彼らは枯渇した《人間の心理》を《物質の叙情的強迫観念》に置き換えようとした。「未来派はとくに感情に訴えようとする。それは周囲のものの熱狂、あるいはマリネッティ自身の用語に従うと、物質の叙情的肉体学である」（D.ブラーガ）。

　こうして、《未来派の》叙情詩は描写的にとどまるだけでなく、その絵画においては象徴主義になり下がってしまった。物質が浸入しているにもかかわらず、物質全体（物質とエネルギー）の造形表現とはならなかった。両者を均衡のとれた関係で表現するには至らなかったのである。

　したがって、芸術作品においては積極的な精神集中により、《美の思考》か、あるいは《美の感情》が支配的となることも可能であるし、そうすることによって、両者は芸術作品の中でひとつの存在に結合されることができる。その第一のあり方は散文を生み、第

二のものは詩をつくり、第三のものは新しい言語芸術を産み出す。

　もっぱら真だけを目ざすような思考は純粋理性の領域に属するものであって、決して芸術ではない。しかし、創造的な思考は造形的である。哲学も芸術と同様に普遍的なものを造形的に表現する。つまり、前者は真として、後者は美として現われるのである。真と美は基本的にはひとつなので、これら二つの造形の明白な親類関係を否定することは論理的ではない。芸術は人間をその全体性において造形的に表現したものである。ゆえに、いかなるものも欠けてはならない。

　進歩的な精神の持主のなかにも、論理をまったく拒絶する者がある。それが芸術を解放することになるのだろうか。芸術は論理の外在化ではないのか。

　ダダイストが主張したのとは違って、単語を関係なく並べることによって言語を思考から解放するというようなことは出来ない。「すべての〈単語の島〉はページのなかにおいて鋭利な輪郭を持たなければならない。それは純粋な色調のように、ここに（あるいは、あそこに）置くこともできよう。そしてすぐに、他の純粋な色調に感動するということもあるだろう。ただ、それは前の色調との関係はないので、いかなる思考的な結合も許されないだろう。こうしてこそ、単語はすべての古い意味と過去の呪縛から解放されるのだ」（アンドレ・ジイド『ダダの運動についての談話』[24]）。

　他の諸芸術の造形におけるのと同様に過去の音楽においても、（例えばバッハのフーガのように）時折明確な構成や、より強い対立が存在することもあるとしても、能動的なものと受動的なものとの混乱が見られる。しかし、多くの場合、構成的な造形は描写的なメロディーによって隠蔽されている。リズムは大抵の場合、絵画的な、あるいは彫塑的な造形におけるのと同じく気まぐれであった。個別的な感情が支配していた時代には、それも許されただろう。それが適切な表現だったからである。しかし、いまでは許されない。新しい精神は他の所におけるのと同様に音楽においても、均衡のとれた釣合に応じて個別的なものと普遍的なものとの等価値的造形を求める。それに達するには個別的なものを減らし、普遍的なものを前面に押し出し、最後には等価的で、対立し、中和された二元性に到達するのでなければならない。この二元性は音においても造形的に外在化されなければならない。ちょうど、いわゆる造形芸術における〈新造形主義〉が、能動的なものと受動的なもの、内的なものと外的なもの、男性的なものと女性的なもの、

精神と物質（これらは普遍的なものにおける一例にすぎない）といった（数学的意味で）正常な対立[25]の二元性によって外在化されるのと同じである。しかし、騒音にすぎない音や丸い波動において、あるものをいかにして外に押し出し、他のものをいかにして内面化するのか。音楽はそれを求めなければならないし、すでに見出してもいる。新しい音楽においては描写的なもの、古いメロディーはすでに支配力を失ってはいないだろうか。《もうひとつの色彩》、自然的ではない色彩、別の、もっと抽象的なリズムが音楽に現われてはいないか。中和された対立の開始がすでにみられるのではないか。（例えば、オランダの作曲家ファン・ドムセレア[26]の《様式》の試みにみられるように）。

　古い精神が新しい精神にとって、長い間妨げとなっていたことには変りない。とくに、音楽において著しいのであるが、それは音楽が悲劇的な表現に見事に適しているからである。しかし、生活は継続する。日常生活は現実の必要性に応じて芸術に影響を与え、芸術のほうも、それによってより速く進歩していく。残念ながら、芸術は——弱者であるがゆえに——伝統的な美のなかで、快適、可憐という眠りを誘うまろやかなリズムによってまどろむためのすぐれた土壌となるのである。

　芸術の外にあっても、多種多様な生活が古い音楽を浸蝕し、新しいものを支持しようとするだろう。現在、伝統的な音楽の直中に、恐らくいささか荒々しく、ジャズバンドが登場し、メロディーの無遠慮な解体を敢えて行っている。情味のない、異質な騒音を、故意にまろやかな音色に対立させ、古い楽器を捨てるところまではいっていないけれども、別のもっと近代的な音を対置させている。伝統主義者がどのように非難しようとも、新しい精神は歩み続け、誰もそれを止めることはできない。

　経済力が過去に固有のものでなくなったとき、新しい精神（それの大部分は、多くの側近たちによって抑制されているので、ごく少数の人だけに自覚されている）はより明快に、より広く現われるだろう。しかしながら、今日、新しい精神が現在の社会を完全に転覆したところで、そこから得るものは何もない。人間自身が《新しく》ならなければ、《新しいもの》が入る余地はないからである。

　《新しいもの》を求める音楽の努力を弱めるのではなく、次のことを認めなければならない。すなわち、現在までのところ、すでに多くの改革が行われたとしても、偉大なる

革新はまだなされていないということである。同じことは〈新造形主義〉以前の絵画についてもいえる。立体派、未来派、あるいはダダイストの仕事や運動の真価をまだ十分に認めることはできないが、彼らが〈形態造形的なもの〉を洗練し、様式化して、使い続ける限り、新しい精神に到達し、古いものを完全に破壊することはないだろう。

《新造形主義者》がすべての芸術に《新しいもの》を求め、そのために全力をあげていることは明らかである。しかし、経験的にいって、経済手段がなければ新しいものを実現することは不可能である。社会的、物質的状況が好ましいならば、基本的にすべての芸術はひとつであるから、それは不可能ではなくなるだろう。しかしながら、今日それぞれの芸術がそれぞれの努力を必要としている。マエセナス[27]の時代は過ぎ去ったし、〈新造形主義者〉がレオナルド・ダ・ヴィンチを模倣することもできない。できることといえば（それが許されないとしても）、その論理を使ってその考え方を他の芸術についても展開することである。

すでに先に書いたように、音楽の造形手段は内面化されなければならない。七分音階は〈形態造形的なもの〉に基づいている。プリズムで分解される七色も自然の現われではひとつであるのと同じく、音楽における七音も融合してひとつの現われとなっている。音色は色彩と同じく自然の秩序のなかでは自然的な和音を表わすのである。

近代音楽は均衡のとれた造形によって和音をなくそうとしたが、自然音階にも在来の楽器にも触れようとはしなかったので、自然的な造形を継続したのである。

古い和音は自然的な和音を表わしている。それは七音の和音で表わされるのであって、自然と精神の均衡によってではない。このような［自然と精神との］均衡だけが《新しい人間》にとって必要なのである。新しい和音は二重の調和、つまり精神的な調和と自然的な調和という二元性を持つ。それは内的、かつ外的な調和として、ともに内面化され、かつ外面化されて現われる。もっとも外面的なものだけが自然的な調和によって造形的に表われ得るのであって、もっとも内面的なものは造形的に表われることはできない。新しい調和は、それゆえ、自然として表われないで、芸術の調和となるのである。

このような芸術の調和は自然の調和とはまったく異なるものであって、（〈新造形主義〉においては）《調和》という言葉よりも《均衡［のとれた］関係》という用語が好んで使われる。とにかく、均衡という用語に左右対称の意味を与えてはならない。均衡関係

は造形的には対比によって、古い意味では調和のとれていないような中和された対立に
よって表わされる。

　赤、黄、青という三原色は、プリズムの中では距離をおいてへだてられ、〈新造形主
義〉はスペクトルどおりに［色彩を］使うことはないにもかかわらず、プリズムで分光
された色にとどまる。色彩を科学の法則、あるいは自然の法則に従って表わすのは、自
然の調和をただ別のしかたで表わしたいからである。〈新造形主義〉は自然的なものを
なくそうとするので、絵画においては三原色を、音楽においてはそれに相当する音色を、
別の大きさ、力、色彩及び調性の関係で用い、かつ、美的均衡を保持しようとするのは
論理的である。このような〈新造形主義〉は、厳密にいって、実際には自然の見かけの
統一を破棄しており、より大きな完全性で統一を表わしているのに、調和がなく、統一
を表わさないといえるだろうか（［この場合の調和と統一は］古い意味のものである）。

　この（古い概念の）《不調和》こそ、新しい芸術の側が新しい調和を正しく理解してい
ないとして戦い、攻撃する相手である。あらゆる領域において統一への努力が存在する
ことが特徴となっている現代において、真の統一を見かけの統一から分け、普遍的なも
のを個別的なものから区別することは非常に重要なことである。こうして、美的な調和
と自然的な調和も区別されるだろう。われわれは人間として、統一とは個別的なヴィジ
ョンであり、個別的な観念だと考えがちである。われわれの《意識的自我》も統一を求め
るが、この道は間違っている。われわれの《無意識的自我》はそれ自体統一であり、その
統一は初めは隠蔽されているが、自然に明確なものとなっていく。（その時、無意識は
上述のように意識となるのだ。）こうして、見かけの統一（つまり、自然的な調和）が
次々に破壊され、ついには真の統一が現実の調和として現われるのが見られる。

　個別的な意識は、たとえ論理的に進め、《理性を働かせる》ときでも、自然的な表現だ
けを用いる。しかし、われわれの内にある無意識的なものは、芸術においては特殊な道
を歩まなければならないと警告する。そして、この道を歩むということは無意識の行為
のしるしではなくなる。その反対に、われわれの日常的な意識のなかで、われわれの無
意識がますます強く意識されることを示している。無意識は個別的な意識をあらゆる知
識を使って追い払う。芸術において人間存在そのものを無視することはできないのであ
って、ただ《存在するもの》だけではなく、人間存在と《存在するもの》との関係こそが芸

術をつくり出すのである。

　われわれは芸術において調和という古い概念を、つまり、自然的な概念を用いがちである。そして、この考えこそ、スペクトルの七色とそれに相当する七音との自然な連続と関係にわれわれを繋ぎとめるものである。しかし、過去においても芸術はすでに色彩と音色の自然的な連続を断ち切る道を示してきた。このように、音楽も古い概念のなかで、多くの方法によって別の和音を求めてきた（ただ明快さに達しなかっただけである）。

　グレゴリオ音楽［聖歌］においても、単純化と純粋化によって支配的な自然を深めようとしたが、別の形式の感傷的な表現に達しただけである。現代音楽も古い形式から自由になろうとしたが、新しいものを出現させないで、古いものを《無視している》だけである。その原因は、つねにそれが古い基盤を保持しながら建設していることにある。それぞれの芸術運動も新しい精神を明確に表わしておらず、道に迷っている。

　しかし、追求すればついには真理に達するだろうが、まだその時は来ていない。表面的には追求によって真理を発見したと信じられているが、実際にそれが発見されるのは新しい精神が成熟するときだけである。

　感傷的な古い器楽編成を根本から打破していないような現代音楽家の作品に耳を傾けるならば、新しい音楽への時はまだ熟していないという印象をうける。それにもかかわらず、古いものを通して新しいものが現われてきているのがみられるし、ある人々にはそれが必要となっていることも確認できる。われわれにはこの事実だけで十分である。

　新しい精神が造形的に表わされるに値するものであるならば、実用的な楽器とともに古い音階も音楽から放逐されなければならない。いわゆる造形芸術として新しい技術に達するためには、新しい構成以外に、別の造形手段を作り出さなければならない。

　絵画における色彩と同じように、音楽における音も、もしそれが普遍的なものの厳密な造形手段として役立とうというのなら、構成と造形手段とによって決定されなければならない。構成がそれを達成するのは、中和された二者の対立という新しい調和によってであるし、造形手段の場合は、不変的で、平面的な、純粋な音によってである。それぞれの基礎音は対立音によっても、それ固有の本性によっても、明確に限定されなければならない。というのは、それぞれの楽器は本質上も構造的にも、振動そのものよりも

多少とも《自然的な》音を生み出すような音色を持っているからである。

　弦楽器、木管楽器、金管楽器などは堅い物体の打楽器に置きかえられなければならない。新しい楽器の構造と素材はもっとも重要なものとなるだろう。こうして、《空洞》や《膨み》は《平坦》や《平面》に置きかえられるだろう。というのは、音色はどのような形態と素材を採用するかに依存するからである。そして、音をつくり出す手段としては電気、磁気、機械を用いることが好ましい。それらは個別的なものの介入を容易に拒むからである。

　新しい芸術作品の内容については、音の関係の、明快で、均衡のとれた、美的な造形的外在化でなくてはならず、それ以上のものではない。

　演劇や歌劇では諸芸術が協力しあって、演劇芸術をつくり上げる。しかしながら、身振りや物真似では個別的なものの造形的外在化が支配し続けているので、初歩的な演劇概念は新しい芸術からは少しずつなくなることだろう。身振りや物真似がどれほど深いものになろうとも、その動きが《形態》を描写するものであって、均衡関係にある個別的なものと普遍的なものを純粋に造形的に表わさないという事実には変りない。演劇芸術が身体を使って、ひとつの行為や心の状態を造形的に表現するものだということは、そこでは抽象的な現実性の造形的表現が不可能となったという現実を示している。

　新しい人間にとってこのような演劇は苦痛ではないとしても、不必要なものである。新しい精神が頂上を極めたときには、身振りと物真似を内面化するだろう。演劇が外的なものによって示し、描写したものを日常生活において実現することになるだろう。

　しかしながら、この点に達しない間も、演劇はその存在理由を持ち続けるだろう。演劇はその支配力を失ったにもかかわらず、その延長によって演劇は必要に応じることだろう。しかし、それが新しく出現するときには、形を変えなければならない。

　未来派の人々はこれを強く感じて、宣言のなかで表明した。しかし、そこで協力する諸芸術が〈新造形主義〉に脱皮しない限り、論理的な変形は不可能である。

　非常に多くの観客にとって、演劇の存在理由は、未だにすべての芸術の結合を実現するということにあるのであって、それらの諸芸術は同時に働いて、演劇にばらばらの芸術よりもっと強く、もっと直接的にわれわれを感動させる力を与えるのである。演劇は悲劇の美、あるいは造形的外在化によって感情をもり上げることができる。昔も今も、

これこそ演劇や歌劇の特徴なのだ。舞台装飾を考慮に入れるとしても、演劇はその３倍も、歌劇はその４倍も悲劇を造形的に表現するのである。

〈新造形主義〉はもはや造形的な悲劇を望まないが、美しいものの造形表現——真理としての美の造形表現を望んでいる。それは抽象的な美を外在化しようとする。古い装飾に置きかわった建築における新しい色彩造形によって、それは抽象的な美の環境をつくり上げることができる。歌劇に対しては新しい音楽が同様な働きをするだろう。

新しい言語芸術は言語的造形の諸対立によって《真理としての美しいもの》に先立つことができる。人体が現われなくとも、言語を《話す》ことはできるだろう。

このようにして、演劇は《新造形主義》を上演［表現］することによって、《新しいもの》の大きな推進者となることができる。しかし、それに含まれる大きな物質的困難のためにあきらめはまだ続くだろう。というのは、まったく新しい表現でそこに姿を現わす前に、膨大な準備が求められるだろうから。

したがって、演劇は他の諸芸術が形を変えるまで待つだろう。それから、きわめて自然にそれに従って［変化して］行くだろう。

均衡関係について古い演劇はそれを否定するような造形的外在化だったわけだが、いまや《新しいものとして現われるだろう》。調和への努力は古い悲劇でも見られたが、造形的にはそれは不調和であり、見せかけの調和であった。

新しい芸術においては（バレー等の）舞踊は身振りや物真似と同じ道を歩む。それは芸術から生活へと移行する。人々は自分の身体でリズムを実現するから、見せものの舞踊といったものはなくなるだろう。新しい舞踊はタンゴ、フォックストロットなどいままで芸術の圏外にあったもので、すでにあるものと他のものを対立させ、新しい均衡観念を少しだが表わしている。ここでは均衡のとれたリアリティを身体的に感じることができるのである。

装飾芸術も〈新造形主義〉の中に解消する。家具、陶器などの応用芸術は、新しい建築、彫刻、絵画との同時的活動から生まれ、自動的に〈新造形主義〉の法則に従うからである。

かつて人間は自然の美を歌い、造形的に表わしていた[28]のに対して、このように新しい精神によって人間自身が新しい美を作り出すのである。この新しい美は等価的対立

において独自のイメージを表わすがゆえに、新しい人間には不可欠のものなのだ。**新しい芸術が生まれたのだ。**

パリにて　1920年

〔訳註〕

1）ドイツ語はdie neue Gestaltung＝新しい造形であるが、本書ではフランス語版（これが原書である。詳しくは解説を参照のこと）にならって新造形主義とした。本書に集められている5編の文章は、モンドリアンが年を追って、別の箇所に発表したものであって、新しい造形という言葉使いにも変化が見られる。この第一の文章（原語はフランス語）では、le Néo-Plasticismeとle Plastique Nouvelleが用いられている。ほとんど同じ意味であるが、前者を新造形主義、後者を〈新造形主義〉と表記して、区別しておいた。但しこの箇所は見出しなので〈　〉は省略した。

2）この「われわれの（notre）」はフランス語原本ではイタリック体で印刷されている。モンドリアンはオランダ語で書くときには、次の3種類の強調表記法を使っている。
　　ｓｔｉｊｌのように単語の文字の間隔をあける方法
　　„stijl"のように　„　"　で囲む方法
　　ゴシック体による表記
　　である。フランス語のイタリック体は第一のものに当たるもので、随所に用いられており、日本語の文章では煩瑣になるので、とくに表記はしなかった。第二の„　"はフランス語ふうに《　》で囲み、第三は日本語でもゴシック体で表記した。

3）ドイツ語ではKörperlichkeit、フランス語ではcorporeité、オランダ語ではlichamelijkheidである。物体性と身体性の両方の意味を持っている。これを形として見た場合が〈形態＝forme〉であり、また〈形態造形的＝morphoplastique〉とも書かれている。物体的なものは以下に説明されているように、不均衡で、外的で、恣意的だというのである。

4）『絵画における〈新造形主義〉』は、雑誌『デ・ステイル』の創刊号から、つまり1917年10月から1918年10月まで連載された。新造形主義に関するモンドリアンの主論文である。普通の書きかたをすれば、『デ・ステイル』誌第1巻第4号42頁である。ドイツ語版にはこの参照表記はない。

5）この考えはオランダの神智学者スフーンマーケルスのものである。詳しい経歴は不明で、『新しい人間の信仰』『人間と自然』『新しい世界像』『造形数学の原理』などの著書のみが知られている。モンドリアンは1913年から16年にかけて、彼と思考を親密に交換し、抽象絵画に踏み切った。

6）モンドリアンは1899／1900年ごろに神智学の教えに興味を示し始めたといわれる。作品にその影響が現れるのは1907／08年ごろからである。彼はこの神智学の考えにそって世界を二元

的対立概念によって理解しようとする。例えば、男性と女性、水平と垂直、時間と空間、光と音というのがそれであり、この思考法は神智学協会から脱会したあとも生涯持ちつづけた。

7）『デ・ステイル』誌第 1 巻第 9 号106頁。

8）〈抽象的にリアルな＝abstract-reëel〉という形容詞はモンドリアン独特のもので、一語として考えられている。『絵画における〈新造形主義〉』第 3 章に詳述されているように、モンドリアンの抽象絵画は抽象的な思考と現実的な自然物との中間に位置する独自の世界であり、それを〈抽象的にリアルな〉と規定したのである。

9）『デ・ステイル』誌第 1 巻第10号121頁。

10）イタリアの詩人マリネッティは、1909年に『未来派宣言』を発表し、その中で「戦争、軍国主義、愛国心、無政府主義者の破壊趣味、殺しあいの口実となる美しい思想、女性に対する侮辱を賞賛し」「美術館、図書館、各種のアカデミーを破壊し、道徳至上主義、男女同権主義に対して闘いたい」と述べている。

11）『鼎談』は『デ・ステイル』誌第 2、3 巻、1919年 6 月号から1920年 8 月号まで「自然的なリアリティと抽象的なリアリティと題して連載されたもので、素人（Y）、自然主義の画家（X）、抽象的に現実主義的な画家（Z）の間で交わされた会話の形をとっている。この建築における色彩造形については第 3 巻第 7 号558-60頁（第 7 場）に掲載されている。

12）フランス語版の註は「第 1 巻65頁」となっているが、該当する文章はない。英語版では「［連載］第 4 回」となっており、該当する文章としては44頁に次のものがある。「すべての芸術において——普遍的なものはコンポジションを通じて多少とも造形的に現われるだけでなく、同時に個別的なものも消えてしまうものである」。

13）『デ・ステイル』誌第 1 巻第 3 号30頁に、色彩についてこのようなことが述べられている。

14）『デ・ステイル』誌第 1 巻第 1 号 3 頁。オランダ語からの翻訳では次のようになる。「すべての芸術の内容は同一であるが、表現の可能性はそれぞれの芸術において異なっている。この可能性はそれぞれの芸術各自の領域において発見されなければならず、［それゆえ］その領域に結びついたままとなるだろう。それぞれの芸術はそれ固有の表現手段を持っている。つまり、その造形手段の実現はそれぞれの芸術によってみずから発見されなければならず、［それゆえ］その限界に結びついたままとなるだろう。したがって、ひとつの厳密な芸術の可能性は他の芸術の可能性によってではなく、それ自身によって、当の芸術に対して判断されなければならない」。

15）『デ・ステイル』誌第 1 巻第 1 号 4 頁。オランダ語からの翻訳では次のようになる。「すべての芸術は、表現がまったく違うにもかかわらず、とにかく、より高い精神文化においてはますます厳密な均衡関係の造形へと向かっていく。結局この均衡関係が普遍的なものを、精神に固有な調和と統一をもっとも純粋に造形するのである」。

16）『デ・ステイル』誌第 1 巻第 7 号73頁。

17）『デ・ステイル』誌第 2 巻第12号133-137頁。

18）註 5 参照。

19) イギリスの劇作家 (1856─1950)。『カンディダ』は1894年作の喜劇 (カンディダは14〜15世紀のインド
　　の詩人である)。

20) ホルツマンによると、この部分はマリネッティの『未来派文学技術宣言』(1912) のなかの「す
　　べての名詞はその生き写しを持たなければならない。つまり、すべての名詞には類推によっ
　　て結合された名詞が接続詞なしに続かなければならない。例えば、男─魚雷艇、女─入江、
　　群衆─砕ける波、広場─じょうご、戸─水道の蛇口」によっているという (ホルツマン、ジェイ
　　ムズ編訳『新しい芸術─新しい生活　モンドリアン著作集』1986、ボストン)。

21) モンドリアンはここで突然に球の例をひいているが、それは神智学における形と思考の関係
　　を思い出したからだと思われる。スフーンマーケルスの著書『人間と自然』『新しい自然像』
　　『造形数学の原理』などでも、宇宙の放射力から球が生成することが詳述されている。

22) ドミニク・ブラーガ『未来派』、『ル・カプイヨ (小型迫撃砲)』誌、1920年4月14日号掲載
　　(ホルツマンによる)。

23) 『デ・ステイル』誌第1巻第5号49-50頁。

24) ジイドはフランスの小説家 (1869─1951)。『新フランス評論』誌1920年4月1日号で、ダダに
　　ついて語り、それを無意味な音、まったくナンセンスを達成したにすぎないと拒否した (ホル
　　ツマンによる)。

25) モンドリアンのいう数学的に正常な対立とは、垂直─水平のそれである。

26) オランダの作曲家 (1890─1960)、著書に『様式芸術の試み』がある。1912年にモンドリアンと
　　知り合い、互いに影響を与えあった。なお、モンドリアンの音楽論については本訳書の第2
　　論文参照。

27) ローマ帝国の将軍 (69─8 B.C.) で、引退後ウェルギリウス、ホラティウス、プロペルスなどを
　　庇護した。

28) モンドリアンはのちにこの箇所を「自然の美を描き、描写した」と、鉛筆で訂正していると
　　いう (ホルツマンによる)。

音楽における新造形主義と
イタリアの未来派騒音主義者[1]

　芸術においてその表現手段が根本的に改革されることは滅多にないことであるが、ときには現われることもある。《イタリアの未来派騒音主義者》のやったことはその一例である。ただし、新しい精神の純粋な表現に努めている人々には忍耐が必要であって、それを以ってはじめて、一歩一歩ことが実現していくのが見られるのである。未来派は絵画においてわずか一歩しか前進しなかったように、音楽においても同様に前進はなかった。だが、これだけでも大したものである。

　新しい精神の純粋な表明は、生活においても芸術においても、つねに同等である。それは厳密で、意識的な均衡の表現であり、したがって、個別的なものと普遍的なもの、自然と精神とが等価値であることの表現である。これまではどちらか一方であったために、従来の人間は《まったく均衡のない》人間であった。人間はつねに成熟し、成長することによって《完全な均衡》ということを完璧に理解するにいたるのであり、新しい精神を表明することができるのである。

　それゆえ、新しい音楽とはこの均衡を純粋に表現したものということになるだろう。それは騒音主義の創始者であるルイジ・ルッソロが信じたのとは違って、音色を豊かにしたり、洗練させたりすることによって、また、音色を強めることによっても生まれるものではない。ルッソロは言う。「今日、音楽芸術はもっとも不協和で、もっとも異質な、もっともけたたましい音の混合を目ざしている。こうして騒音に近づくのだ」[2]。しかし、この騒音はすべて未来の音楽へとわれわれを導く。騒音主義者は、騒音によって音を補塡し、新しい音を出す楽器の使用によって音を内面化しながら、第一歩を踏み出したのだ。しかし、新しい精神を《純粋に》表現するには、これ以上のことが求められる。音楽においては絵画におけるよりもさらにゆっくりとそれは現われる。恐らくその理由は、これまで音楽が《造形芸術》とは考えられなかったからだろう。というのも、ひとり造形によってのみ本当の芸術に至るからである。しかし、十分に《造形的な芸術》と

考えられている絵画でさえ、現在にいたってはじめて《普遍的なものの純粋な造形》に達したところなのである。

　新しい人間にとって普遍は曖昧な概念ではなく、見たり、聴いたり出来る〈造形的に表現された生きた現実〉である。対象や存在の本質はすべて造形の埒外の純粋な抽象であり、それを表現することは不可能だという認識によって、そこから考えられるのは、普遍的なものは個別的なものを使って表現され、個別的なもののお陰で姿を現わすということである。対象や存在の本質そのもの（もっとも内的なもの）を造形的に表現できると信じるような過ちが、絵画を象徴主義や浪漫主義へと、つまり《叙述》へと陥れてしまった。写実主義者たちが、ただ《現実性》によってのみすべては顕在化するというのはもっともなことである。したがって重要なことはこの現実性の出現なのだ。新造形主義は、事物をその全体性において、統一体として表現するような現実性を求める。つまり、それは明白な現実の出現や自然が支配しているすべての表現を消滅させるような釣合のとれた二元性ということである。それによって対象や存在は、表わそうという意図なしにそれを《表現する》ような普遍的な造形手段へと変えられる。この新しい現実性は、絵画においては有彩色と無彩色の構成であり、音楽においては一定の音と騒音の構成である。このようにすれば、題材は構成が厳密に現われることを妨げない。この構成が《現実性》となる。その全体は自然の《等価物》であり、造形的にはもっとも外的なものとして現われるのである。

　〈新造形主義〉はもっとも外的なものを抽象し、もっとも内的なものを決定（結晶化）することによって、絵画における新しい現実性を見出した。〈新造形主義〉はそれを有彩色と無彩色の矩形平面の構成によって確立し、この矩形平面が限定された形態に置き換ったのである。対象や存在は偉大なる永遠の法則を漠然と表わしているにすぎないが、この法則はこのような普遍的な表現方法によって厳密に表現されることが出来る。〈新造形主義〉は〈位置の不変的な〉関係、つまり直交の関係によって、これらの法則を、この《不変的なもの》を表現する。そのために《変化するもの》を、つまり大きさ（寸法）の関係、色彩の関係、有彩色と無彩色（音と騒音）の関係を利用するのである。

　したがって、変化するもの（自然）は色彩の平面とリズムによって表わされるのに対して、不変的なもの（精神）は直線と無彩色（白、黒、灰色）の平面によって表現されるのである。

　自然のなかではすべての関係は、形態、色彩、あるいは自然音として現われる物質によって隠蔽されている。このような形態造形的なものこそ、これまで音楽においても絵画においても無意識のうちに追い求められてきたものである。つまり過去にあっては、これらの芸術は«自然のやり方に»ならったのである。絵画は何世紀ものあいだ、自然の形態や色彩によって諸関係を造形的に表現し続け、ついに今日のような«関係そのものの造形»に達した。それは何世紀ものあいだ、自然の形態と色彩を使って構成し続け、ついに今日のように構成そのものが«造形的な表現»に、«イメージ»になったのである。芸術文化の長い伝統の示すところによると、もっとも純粋で、もっとも決然たる諸関係の表現は可能であり、今日では等価的二元性という普遍的な造形手段が必要となっているのである。

　すでに古い芸術は自然の関係を目立たせながら、普遍的なものは自然そのものによってではなく、関係だけによって表わされることを部分的に示してきた。多かれ少なかれ隠蔽された関係を表わし、非常に自然に近づいたので、古い芸術の表現は«叙述的»であり、そこには個別的なものが支配していた（『新造形主義』［本訳書の第一論文］参照）。セザンヌ以後、絵画は徐々に自然から解放されていった。未来派、立体派、純粋主義は別の造形に達した。しかし、造形が［自然の］形態を利用する限り、諸関係を純粋に確立することは出来ない。このために〈新造形主義〉は**あらゆる形態造形的なものから自由になったのである**。こうして、絵画は造形の手段によって純粋に絵画的に、つまり純粋な色彩を、平面の上に平面的に表現するに至った。絵画は«芸術の仕方で»創作する術となったのである。

　この歩みは、人間の存在が自然から徐々に離別していくに連れて、いいかえると、個人が成長していくにつれて可能となり、必要ともなった。

　こうして、絵画は芸術における《抽象的なもの》の意味を示し、それは外的なもののもっとも深い内面化と、内的なもののもっとも純粋な（決然たる）外在化によって出来ることを示した（『新造形主義』5頁［本訳書11—12頁］参照）。新造形主義的なものは幾何学的というより代数的である。それは《緻密》である。音楽においても、絵画においても、それは現実性の否定ではない。それは［現実からの］抽象という点で《イメージ》を確立する可能性を持ち続けることによって現実的なのである。

　言葉の意味は過去における用い方が非常に曖昧だったので、《抽象的》は《曖昧な》とか《非現実的》という言葉と、また《内面化》は一種の伝統的な美化と混同されてきた。こうして、一般の人々は、《精神的なもの》が詩篇によってよりも、何らかの近代音楽、近代舞踊によってのほうがよりよく表現されることを理解しない。こうして、《造形》という言葉の概念は個々の諸分野に従って定められてきた。しかし、《造形》とはもっと深く、もっと広い意味では、《イメージを作り出すもの》ということであって、それ以上のものではない。

　イメージはそれを作る人だけに依存しているが、造形は専ら形態造形という伝統的なやり方でのみつくられる必要はない。《平面における平面的な》造形は形態造形的なものと同じ資格で造形的である。それは、より深く、より非肉体的な造形であるばかりか、真の絵画の造形でもある——というのは、絵画は《色彩》によってしか表現されないからである。これとは逆に、素材や形態造形は色彩を濁らせ、すべての関係を隠蔽する。絵画において、限定的な形態を持たない造形は《装飾》の中に姿を消してしまうように思われるかも知れない。しかし、そうはならない。というのは、造形の持つ抽象の深さ、つまり一体化した個別的なものと普遍的なものがすべて装飾への堕落を妨げるからである。この造形は原初的な要素を使用するにしても、人間的共鳴が無くなることはない。なぜなら、後者（個別的なもの）は色彩の豊かさ、芸術家の個人的な技術、寸法関係の変化、リズムによって表現されるからである。要するに、造形は使用される表現手段によってのみ範囲が定められるということである。建築と彫刻の表現手段は量感と素材である。

つまり、諸芸術は別々の造形を持つということである。音は色彩と同じく、量感を持たない。したがって、音楽はそのまま絵画に続くことが出来るのである。

　造形という言葉と同じく、すべてのものは、それを理解しようとすれば、新しい精神に従って考えられなければならない。純粋理性は諸概念を純化するのに役立つとしても、純粋造形だけが諸々の物を《あるがままに提示する》力を持っている。絵画における新造形主義は明確化、純化を仕事とする。それは生活の全体性から生まれるため、生活全体に影響を与えることができる。こうして、それは音楽を革新することができる。音楽も同じ原理から出発し、同じ結論に達する。まず音楽を造形だと考え、それを内面化することによって純粋造形にまで高めなければならない。

　音楽が《抽象的》となり、その表現手段（音）が許す限り、自然によって支配されなくなるということは、十分にありうることである。音楽がこれまでやってきた以上に音を内面化することは出来る。しかし、それは絵画とは違った仕方でのみ可能である。音楽における新しい純粋な表現は、もちろん、構成と表現手段をできる限り深く内面化することによって行われるのである。

　音楽の古い表現手段は個別的な性質ゆえに、純粋な諸関係を隠蔽している。音とすべての音階は自然的なもの、動物的なものに基づいている（『新造形主義』13頁 ［本訳書24—25頁］参照）。通常の楽器の音色は人間の発声器官と同じく、動物的、個別的な性質に基づいており、楽器は多かれ少なかれその模倣なのである。このような表現手段が構成 ［楽曲のこと］を支配し、隠蔽しており、したがって、精神的な意図があるにもかかわらず、リズムが、自然が支配している。構成が目立つようになり、リズムが絶対的になれば、表現はより普遍的になる。（例えば、過去においてはバッハのフーガ、近代音楽ではファン・ドムセレアの《様式の試み》）。個別の暴虐は音楽においても、絵画においても感じられる。このような感覚から双方に類似する解放への努力が生まれた。こうして音楽にも別の《色彩》が導入された。絵画における外光派や新印象主義の色彩に似た、もっと解放された、もっと明晰な色彩（ドビュッシー）である。結局、音楽はさまざまな仕方と手

段で、新しい精神を完全に純粋に表現できるようになったのである。

　新しい芸術は過去のそれとはまったく別の美的概念から出発しており、両者の間の絶対的な相違は、新しい芸術の特徴がもっと明晰で、もっと進んだ意識を持っているという点にある。最近いわれていることは、「芸術はつねに問いを投げかける。それは、運命に対する問い、自己をよりよく知ろうとする試みであり、芸術は人間的な意識の最後の言葉だ」ということである。これはまったく古い精神を表わしている。新しい精神はこれとは逆に、《確実性》の点で抜きんでいる。それは問いを投げかける代わりに、《解決》を与える。人間的な意識ははっきりと《無意識的なもの》を反映し、芸術においては均衡を表わし、すべての問いをなくしてしまう。悲劇的なものの支配もなくなる。古い絵画は《魂》の絵画であり、従って悲劇的だったが、新しい絵画は《精神》のそれであり、したがって悲劇の支配から免かれている（『新造形主義』参照）。

　このような絶対的な相違はまったく新しい美学を必要とする。それは、自然と精神、外的なものと内的なものの間は等価的だという基本原理に基づいている。

　《美》や《芸術》という概念は相対的である。美それ自体は非常に大きく、非常に深く、また、まったく汲み尽しえないものなので、つねに力を増して現われることが出来る。未来の芸術の卓越はここから生じるだろう。それは概念の卓越にのみ依存する。

　過去の人間にとって美であり、芸術であったものは、未来の人間にとってはもはやそうではない。人間が変わるにつれて、概念も変化する。しかし、人間は一時には少ししか変わらず、さもなければ、誰も古い音楽の演奏や発表会を理解したりはしない。大衆は不平等にもすべてをひとつの様式とすることを不可能とし、新しい芸術とともに古い芸術をも正当視している。

　自然は新しい人間のために変わり、その現実性（リアリティ）をも変える。別の、より非現実的な現実性（リアリティ）が可視的に、可聴的にそれと並んで現われた。絵画的なものは多かれ少なかれ数学的なものに取って替わり、鳥の歌声は機械の騒音に替わった。ルイジ・ルッソロはいう。

「かつての静かな田園におけるのと同じく、音をよく反響する大都市の雰囲気において、今日機械は実に多種多様な騒音をつくり出しており、純粋な音は小ささの点でも、単調さの点でももはやどんな感情をもかきたてはしない」。しかし、この変化は非常に深く、全体的であって、音の拡大や複雑化とは別のものによって顕現されなければならない。

〈新造形主義〉の試みは、新しい精神が人間において意識されない間はまだ古い精神によって支配されている。そういう人は古いやり方で新しい創作を行うのである。［創作においても］《進化》が作用しているとすれば、真の造形は《突然変異》によって現われるのである。

人間は自然を変えたが、自然も人間を変化させた。未来の人間はまったく別の仕方で感動し、その美的要求を満たすには《まったく別の》現実性が必要である。彼にとって重要なのは自己自身と等価的な現実性を見出すことである。なぜなら、彼の均衡感覚がつねに彼を均衡のとれた二元性の追求へとかりたてるからである。

変化した人間は造形的には《まったく別の》やり方で自己を表現し、それは明らかにまったく別の自然概念を示している。この概念によれば、鉱物から動物までの自然は抽象的にも純粋にも現われることがますます少なくなる。物質そのものにおけるのと同様にその出現に際して、外在化がますます増えていくことが確認できる。それは絶対からますます離れて、ますます恣意的に、ますます動物的になる。これとは反対に、個体［個別］は進化していくにつれて、恣意からも、動物からも解放される。その造形的表現はこれを証明しなければならない。なぜなら、人間はどこでも自己本来のイメージしかつくらないのであるから。自然、物質、動物が人間を支配する限り、人間はその造形的表現を求めていく。芸術は物質から生まれるにもかかわらず、根本的に物質とは敵対関係にある。この敵意は物質が外在化すればするほど、増えていく。もっとも深い芸術はもっとも恣意的でない出現を装う。音楽において芸術の表現はほとんど《鉱物的》となる。このようにして〈新造形主義〉は芸術と物質を和解させた表現となるのである。

　しかしながら、多くの人々はもっとも外的なもの、根本的に《動物的なもの》にしか内的なものを認めない。自然で装った芸術しか評価しない。《内面化された》外在とか《外在化された》内面というようなものをまったく理解することは出来ない。しかし、この《統一された二元性》によってのみ、十分に成熟した個別的なものと意識された普遍的なものとは造形的に現われるのである。

　現在多くの人は成熟したと思っている。芸術の表現はその反対で、彼らが動物性によって支配されていることを示している。この動物性は素朴な状態ではなく、少しばかり洗練され、飾られて現われる。動物的な純粋さがないところでは人間の純粋もない。直観は純粋に現われようとするが、多くの人の状態によってひどく妨げられるために達成されることはない。なぜなら、人間である芸術家は、直観の道具であり、不純だからである。これが完全な成熟の域に達するのは、真の《人間的な》存在が動物から離れて、もっとも深い《自我》の純粋な外在化が達成されたときだけである。芸術における動物性は、これ以後はじめて無くなる。これ以降は過去の造形手段も、発声器官も利用する必要はなくなる。動物化されていない物質から生まれる音や騒音が非常に心持よいものとなるだろう。機械の騒音は（《音色》として）鳥や人間の歌声以上に快いものになるだろう。同じリズムでも生まれ方に応じて、多かれ少なかれ個別として［ひとを］感動させるだろう。純粋な物質によって機械的につくられたリズムは、人間の声によってつくられたものよりも個性と合致することは少ない。こうして杭打ち機のリズムは詩篇の詠唱のそれより音色として心に深く響く。また、こうして新しい人間はひとりでに本当に《新しい》楽器を求めるようになる。これが避けがたいのは、新しい楽器だけが純粋な芸術の要求に答えうるからである。

　純粋な芸術は専ら動物的なものばかりか、自然の支配をもすべて消し去る。結合し、たえず繰り返すことが自然の主な特徴なのである。
　自然の騒音は同時的連続的な結合から生まれる。古い音楽はこの結合と連続を部分的に破壊することによって、騒音を解体し、それを決定的な調和として秩序づけていた。しかし、そうしても古い音楽は自然を超えることはなかった。新しい精神にとってこの

ような限定は不十分である。［古い音楽の］《音階》や《構成》は騒音への逆行、［騒音との］結合と反復を示している。新しい音楽はより一層普遍的な造形に達するために、音と非音（決定的騒音）の新しい配列構成を敢行しなければならない。別の技術、別の楽器がなければ、このような造形を想像することはできない。機械との関わりが必要である[3]。人間の触覚はいつも多かれ少なかれ個別的なものを介入させるからである。それ［人間の触覚］は音の完全な決定を妨げるのである。

　波動を中和しようとすれば、個別的なものとの結合とそれとともにそれの、つまり別の楽器の支配が不可避的であろう。音を抽象化しようとすれば、まず楽器は波長も振動数もできるかぎり一定となるように音を出さなければならない。それから、楽器も［音の］急変の後に起こるすべての振動を妨げうるように作らなければならない。

　騒音主義者のなかにも音の連続を断ち切るものがいる。しかし、反復は保持している。古楽器のやり方で音をつくる者も多い。ルイジ・ルッソロは次のように言う。「わが騒音主義者たちは全音階と半音階のメロディーをすべての可能な音階の音とすべてのリズムでつくり出すことができる」。しかし、ここでは古い表現方式が継続しており、新しい音楽はこれを認めない。反対に、それは絶えず否定しあうような対立、つまり反復を破壊することを求める。古い音楽は反復あるいは表現の停止によって、つまり《休止》によって［新しい音楽とは］反対のものになっている。新しい音楽においてこのような《休止》は存在しない。それは個々の聴衆によって直ちに満たされるような《空白》である。つまり、シェーンベルクのような人でも、この《休止》を採用しているため、非常に努力しているにもかかわらず、音楽における純粋に新しい精神を表現するには至っていない。新しい精神は音楽における時間、絵画における空間を弱めずにつねにイメージを確立することを求める。ただこのようにしてのみ《一》は《他》を否定し、個別的なものの支配を消滅させるのである。絶えず否定しあう対立が存在するための条件は主に二元性を、等価的であって同質的ではなく、その構成要素が互いに中和するような二元性を、作り上げることである。新しい音楽はこの二元性を抽象状態の音と騒音によって達成することができる。

　新しい音楽においては単なる表現手段ではなく、（既述したように）構成ができるだけ深く内面化されなければならない。構成によってこそ《普遍的な造形手段》は（《自然のやり方での》反復においてではなく）絶えず中和しあう二元性において表現されなければならない。シンメトリーは望まないが、均衡がすべて支配的となるべきである。そうすれば、このような構成が、つまり均衡関係の造形表現がより一層純粋に普遍的なものを表現しうるようになるだろう。関係の造形は美的であるがゆえに、この構成は《より一層》純粋に相対的である。構成の与える感情は、音楽のそれでもないし、古い絵画のそれでもないが、やはり存在している。構成だけが非常に深い美的感情を与えうるのである。

　イタリアの未来派は彼らの楽器の性質、古い音階と古い構成への執着によって《新しい》音楽に達しなかった。同じことはさまざまな革新を行ったジャズバンドでもいえる。未来派はジャズバンドがやったことを別の仕方で行なった。ジャズバンドもまた、騒音音楽ほど複雑ではないけれども、伝統的な楽器と同じく新しい楽器を使用する。騒音主義者はときにはオーケストラを専ら新しい楽器で構成することもあるが、大抵は新旧二つの結合を採用している。ジャズバンドも同じことをやるが、すでに古い調和をうまく消滅させている。恐らく、彼らはまだ《芸術》には手を出していなかったからである。ジャズバンドは騒音主義者の機械的利点を失っているが、即興的参加の可能性を持つ直観が保持する自由によって騒音主義者を超えている。こうして、音の連続は直観的に切断され、新造形主義のあらゆる要求を満たすような楽器が創作されるよう期待することによって表現はより一層普遍的となりうるのである。

　ジャズバンドの利点は近代舞踊によって支持されていることである。《直線》は（例えばシミー⁴⁾などの）新しい舞踊のリズムにおいてすでに多く現われている。とにかくジャズの演奏には野蛮とは呼べても、障害となるようなものは何もない。しかし、大衆は騒音主義者の演奏が反芸術的だと考えるのである。

　10年前にマリネッティはスピードの必要性を宣言した⁵⁾。スピードの観念が造形的に

《直線》によって表現されることが分かってからも、イタリアの未来派が絵画においても音楽においてもこの真理を厳格に適用していないということは驚くべきことである。絶対的なスピードは、《直線》が空間において確立したものを時間において表わす。それは個別的なものの支配を、つまり時間と空間の圧迫をなくす。そのためにも、それは普遍的なものの純粋造形においてきわめて重要なのである。スピードの力は音楽の造形的表現を、ただ大きさによってだけでなく、構成や表現手段によっても内在化することができる。

　騒音音楽は絶対的なスピードを造形的に表現してはいない。彼らは（古い）相対的なスピードに新しい衣服を着せたにすぎない。それにもかかわらず、また場所が違うとしても、新しい純粋な精神が《表現されている》。どのような受け取られ方をしようと、それは《現われている》のである。

　騒音音楽は1913年に画家・音楽家・博物学者であるルイジ・ルッソロによって考え出された[6]。1913年に三曲の騒音音楽が演奏された。1914年にはルッソロがロンドンで騒音主義者と12の演奏会を開いたが、まだ完全なものではなかった。戦争で中断されたあと、彼は未来主義者のウーゴ・パッティ[7]と協力して35曲の騒音音楽を作成したが、そのうち29曲が完成された。
　大きさと割合の違う騒音音楽は増幅のための警笛、補正のためのレバー、カーヴをきるためのクランクのついた矩形プリズムの形である。演奏中の舞台の後ろから見ると、これらの楽器は原色で塗られ、前に置かれた古い楽器と生き生きとした対照をなしている。

　写真の発明が古い表現方式に（アンドレ・ブルトンに従って言うと）《死の衝撃》を与えたように、騒音音楽の発明は別の衝撃を与えた。なぜなら、騒音音楽はこれまで隠されていた自然主義と個別主義を明るみに出すからである。自然主義は音楽の堕落を引き起こした。音楽に現実世界を導入することによって、それをより一層普遍的にしうると考えたのだが、結果は現実に近づきすぎて、意図とは反対に一層個別的になってしまっ

た。自然の現実は造形的な抽象に変形されていないので、真の表現にはなっていない。これをはっきりと示したのは、騒音を自然音の再生にとどめた騒音主義であった。このことを納得するには、ウルウル［ふくろうの鳴き声］、ウォー［ライオンの唸り声］、パチパチ［炸裂音］、キーキー［甲高い音］、ブンブン［蜂の音］、ゴボゴボ［水の音］、バーン［破裂音］、シューシュー［擦音］、カアカア［鳥の鳴き声］、サラサラ［衣ずれの音］といった騒音の名詞［言葉］を考えるだけで十分である。

　古典的な楽器を使用すると自然音は故意に隠されるのに対して、騒音音楽はそれをほとんど日常の赤裸々な状態で私たちに聞かせてくれる。

　騒音音楽は無意識に自然を真似ないような楽器が必要なことを示している。（『新造形主義』13頁［本訳書24−25頁］参照）。また、《芸術》は《自然》とはまったく違うことをも示している。しかし、新しい楽器を使っているにもかかわらず、古い和声を用いるこの音楽は来たるべき音楽に大きな影響を及ぼすだろう。それは現在では古い和声の価値がないことをはっきりと示している。こうして、古い音楽が過去の絵画と本当に等価であることがすぐに理解されよう。このように考えられた音楽は恐らくもっと早く《自然の等価物》という最終目標に向って進んでいくことだろう。それは絵画においては〈新造形主義〉がすでに達成していることなのである。

（パリにて　1921年7月[8]）

〔訳註〕
　1）音楽の未来派は、1911年に作曲家フランチェスコ・バリッラ・プラテッラが「未来派音楽の技術宣言」を発したことに始まる。彼は和音と対位法を破棄することによって、絶対的な多声音を求めたが、これをさらに徹底させたのがルイジ・ルッソロの「騒音音楽宣言」(1913) であった。
　2）ルイジ・ルッソロ『騒音音楽』1913年。
　3）テオ・ファン・ドゥースブルフ『新しい造形芸術の基礎概念』参照（オランダ語版の原註）。ドゥースブルフのこの論文はやはりバウハウス叢書に加えられた。
　4）1920年ごろにアメリカではやったジャズダンス。
　5）1909年のいわゆる「未来派宣言」のこと。
　6）この節と次の節は『デ・ステイル』誌に掲載されたオランダ語からの翻訳である。

7）ウーゴ・ピアッティのこと。すでに1913年にモーデナにおいて、ルッソロとともに騒音音楽を演奏している。

8）この年記は『デ・ステイル』誌に掲載された論文のものである。

新造形主義、
音楽と未来の劇場におけるその実現[1]

　名称がすでに示しているとおり、未来の新造形主義音楽は伝統的な音楽《から》まったくはずれている。それはちょうど新造形主義絵画が形態造形的絵画の《圏外にある》のと同じである。しかしながら、この新造形主義芸術が現実に音楽や絵画の圏外にあるのではない。真の音楽や真の絵画が純粋な造形手段を使わなければならないということを認めるならば、反対に《圏外にある》のは伝統的な音楽と絵画のほうなのである。

　さて、新造形主義は《形態造形的な表現で満足する》ような芸術家のものでもないし、満足すべき造形的表現方式を発見した素人のためのものでもない。両者は共存できない。ある考え方を突然変えるというようなことは非論理的であり、あり得ないことなので、彼らは新造形主義の理念やその芸術に腹を立てうるのみである。新造形主義を求めることは芸術家にとっても、あるいは素人にとっても重要だということを認めることによって、それは形態造形を凌駕した人にふさわしい造形表現となる。そういう人々にのみ新造形主義を見せたり、聴かせたりしよう。なぜなら、この主題［新造形主義のこと］について書いたり、これから書くような人をすべて理解しうるのは彼らだけであるから。

　新造形主義絵画は実際には数年前に生まれたばかりであるとしても、すでにこの芸術表現を《自分たちのもの》と考えているグループがいる。新造形主義は実際の［音楽］作品としてはまだ聴くことはできないが、新造形主義音楽として同じことが起こると予言できる。このような音楽の実現は、単に時間と費用の問題であるにすぎない。

　新造形主義音楽は伝統的な音楽の圏外にあるので、それに《音楽》という名称を与えないかもしれない。ちょうど彼らが新造形主義絵画を《絵画》と呼ばないのと同じである。もし音楽をひとつの方式に限定し、造形表現を形態造形にのみ限るとすれば、このような両方の否定は理屈にあわなくなる（前の論文[2]参照）。両者［音楽と絵画］の相違は同じことの深化の結果にすぎない。というのは、すべての造形[3]は同じ根源から生ずるからである。この《深化》によってのみ、新造形主義芸術は伝統的な芸術の《圏外に》出て、純粋な芸術に達するのである。

　形態造形が新造形主義にまで達するには何世紀もかかった。（身体と精神という）両極の絶えざる相互の争いがあってはじめて新造形主義に達することができた。いろいろな造形表現がそのことをはっきりと示している。すでに古代でも笛と竪琴が対立していた（バッカス対アポロン[4]）。同じように現代の音楽では《ジャズ演奏》と［クラシック音楽の］《演奏会（コンサート）》とが対立している。新造形主義音楽はこのような両者の対立から自動的に生ずるのだ。

　個体［個別］進化は《完全な》状態へと向かう。なぜなら《完全な人間》において普遍的なものは個体［個別］による個別的なものの破棄から生ずるからである。この時から普遍的に［ものを］見たり、聴いたりするということが始まる。この状態において既得の意識はつねに［厳密に］決定されたものを求めるだろう。ここに普遍的なものの厳密な造形表現が生まれるのである。これこそ、厳密ではない形態造形の圏外においてのみ可能であり、もっとも深い造形表現の意味での新造形主義なのである。

　それゆえ、新造形主義が未来の完全な人間にとって、つまり身体と精神の均衡のとれた二元性をめざすための、特にふさわしい表現となるのは、それがもっとも深い美的イメージ（造形）だからである。ここにおいても身体的なものは［精神］を打ち破ろうとするが、［これに対抗して］釣合えるのは抽象芸術だけである。これとは反対に、個別的なものが支配する個体［個別］にとっては形態造形的なものが必要となる。それが（教会、共産主義などのように）集団的に現われようと、個人的に現われようと大したことではない。それは調和には至らない。そこでは身体的なもの（物質）が支配しているので、形態造形的なものにしがみついているのである。

　形態造形から新造形主義への移行はゆるやかではあるが、両者の分離は決定的なものである。それゆえ、［両者の］闘争は熾烈である。深化の度合の差は些細だが、効果は非常に洗練されたものをもたらすような深化の始まりから、個別的なものの最大の深化である新造形主義に至るまで、諸革新が受け入れられ、追求されてきた。それは個別的

なものが認められるからである。しかし、諸革新が新しい精神の純粋な表現になるや否や、一は他の直接的な反対物となり、敵対するに至る。個別的なものは、イメージに帰してしまうので、もはや認められない。

　それにもかかわらず、美はもとのままである。何はおいてもすべては新しい精神の純粋な表現へ、従って調和へ、統一へと成長していく。

　新造形主義の絵画を《抽象的にリアルな絵画》と呼ぶように、新造形主義の音楽を《抽象的にリアルな音楽》と名づけることもできる。《リアルな芸術》という名称でこの両者を理解するのがよいだろう。しかし、《リアル》という言葉のもつ伝統的な概念によって混乱が生じることもあろう。外観の上だけだとしても、古い芸術も《リアル》だと名乗っていたからである。しかし、それはあるがままの現実性（《自我》と《非我》）を現わしていない。それが与えるのは、現実性の錯覚かその一部にすぎない。現実性を全体としても、純粋性の点でも現わさない。それは形態造形的であり、音楽でも絵画においても、もっとも外的な外観ともっとも内的な外観を示してきた。芸術家はつねに自分を現わしたが……もっとも深い《自我》は姿を現わさなかったのである。

　生が均衡するとき、つまり身体と精神が等価値になるとき、古い芸術はもはや存在理由を持たない。なぜなら、古い芸術は多かれ少なかれ錯覚であり、《幻想》であり、（我々の使う意味において）真に《リアル》でなく、この生活の圏外にあるからだ。

　世間の人はすべて、完全な生活は外観はそう見えても身体が支配しないことを知っている。同様に生活は、精神が支配しているのでもなく、両者を含めた統一体であることが知られている。それにもかかわらず、この統一体は身体と精神とが等価関係であることによってのみ可能なことを知る人は少ない。《近代人》は統一体だけを認めようとし、二元論を、分割だけを企てる流行遅れのものだとして非難する。過去を理解しないところから生ずる浅薄さと不適切な心配によって、二元性の中に消滅する対立でできた真の統一体が見えなくなっている。彼らの生活、彼らの芸術は表面的な統一体しか持っていない。

　それに反して現代人は自然を凌駕してしまった。なぜなら、外的生活の進歩と状況の変化にもかかわらず、［現代］人は心底から自然に支配されているからである。したがって、自然が通りすぎてしまった近代生活の状態では幸福にはなれない。この生活を美しいと見ることもできない。彼はこの生活を自然がないという意味で《抽象的》だとみなす。その結果、彼は抽象芸術を嫌うことになる。それ［抽象］と釣合うもの、つまり美そのものを彼は自然に求めるので、芸術においては多少とも自然的な表現だけが彼を満足させることになる。新しい生活が到来し、すでに現代の混沌から抽象的にリアルな生活が出現していることに彼は気づいていない。

　身体の支配下にある人間にとって、《身体―精神》の等価関係を十全に体験することは不可能である。この等価という純粋な概念にさえ達することはない。彼はただすべてを《身体的に》体験するのだ。彼が洗練され、より深く体験することもあるだろうが、身体的ということには変わりない。彼の芸術も《身体的》、つまり、動物的生命力の表現なのである (前掲論文参照)。それは、どこまで身体の支配が包み隠され、精神化され、求められ、あるいは受容されるかという度合に依存している。それは、洗練、あるいは深化の度合に依存している。しかし、芸術において《身体的生活》は多かれ少なかれ直観力によって深められる。造形的にこの深化は表現手段の変形の仕方に現われる。造形的表現手段の変形は各時代において《システム》として現われ、人間の進歩の状態によって決定される。進歩の各段階はすべての前段階に由来するような新しいシステムをつくる。古いシステムが無用になったとき、それを故意に維持しようとするのはけしからぬことである。しかし、新しい精神がある集団に現われているにもかかわらず、大衆は意識的であれ、無意識的であれ、これを行う。美術学校、芸術家、批評家、素人などはそれを誠意からやった。悪意に対しては闘うことができるが、この《誠意》に打ち勝てるのは時間と少数の人だけである。大衆の（とりわけ物質的な）力だけがこの《誠意》を可能なときには停止させることができるのである。過去に生まれた芸術家は直観の及ぶところまで行なった。批評家はすべてを過去と比較し、すでに創作された物にのみ依存している。素人は過去、批評、芸術に頼る。その上、素人は識別しうるにはあまりにも芸術の《圏外

に»居りすぎる。大衆は、自然を、あるいは理解できて、多少とも自然に感じられる自然的なものを与えてくれるような芸術のシステムだけを望んでいる。この与え方が大衆にとって強烈であればあるほど、《芸術なるもの》に大きく感動し、強い印象を得るのである。

　正しくいえることは、人生の初めには自然的なもの、身体的なものしかないということである。初期、つまり幼年期には人間はほとんどまったく身体的な《自然》である。次いで個体［個性］が生まれ、それとともに《身体—精神》の不均衡も生じる。［その最深のものは非常にゆっくりとしてのみ発見され、《完全な人間》、身体精神の統一体へと成長していく］5)。このようにして初期には自然のシステムがもっとも多くの人を感動させるのである。生活が抽象的になるや否や、より抽象的なシステムが必要となる。方法は何であれ、個体は再び戻って来るはずである。しかしながら、自然的なものは非常に強力なので、圧倒的に多数の人間は、より抽象的なシステムをつくろうとした芸術家でさえも、絶えず自然のシステムに戻る。進歩の観点から見ると、この後戻りは少なくとも弱点である。この後戻りはどの程度芸術家の責任であり、どの程度大衆の責任であるかを決めるのは難しい。明らかなことは、生活の物質的側面が間接的ながらここでも大きな影響力を持っていたということである。しかし、とくに注意すべきは、全体としては自然のシステムは、自然的なものから無理にそれさせるような《原始的な》システムだということである。われわれがそれをはっきりと知るには、初期において感覚は外的なものへと向かうということ、さらにそれが内的なものへ進むのは自然的なものとの長い接触があってのちのことだということを観察すればよい。いいかえると、人間の進歩がより多く現われれば、われわれはそれだけよくそれに気づくことだろう。それらの不完全な進歩によって説明できるのは、抽象的な仕事に専心する多くの人間が自然のシステムにつかまっているということだけである。

　自然的な現われに基づく建設に対するこの執着は単に《自然主義》として表わされるものではない。それは抽象的な仕方でも継続する。すでに古代において比例の法則が人体から導き出された。（尺度と数の）美的カノンも自然に基づいていた。知性が精神を従

えていた。表面的には芸術の法則に従っていたが、現実には自然の法則に従っていた。現代と同様に知性が自然的なものを追い払うふりをしているが、実際はなおまったくその支配下にある。直観的な数学は科学的な数学に置き換っている。科学的数学は《現象》や《観察》に頼り、尺度と数によってのみ《知覚できるもの》は確定される。それを達成するのは厳密で、深められた数学的な造形方法によってだとすれば、イメージが自然的なものの支配から解放されるのもこの数学的造形力によってであって、構成を統制する法則によってではない。《システム》というものは自然的であり続けるが、それはシステムにおいて造形方法も構成も同質でなければならないからである。

こうして芸術における美的深化の度合はシステムによって決定され、このシステムにはまた別の深化の度合が含まれている。芸術のシステムは単独で進歩するのだ。それは同じ精神的空気の中で《変化し》、別の生活が可能となってはじめて《成熟》に達する。それは身体が支配する限り変化し、《身体―精神》の等価関係が可能となるときに脱皮する。

このシステムは新造形主義が［確立する］まで絶えず変化してきた。造形は多少は変化したが、自然的外観のそれであったし、それにとどまった。純粋主義者や立体派を含めた近代芸術家でさえ、自然的な形態と色彩を純粋化するまでには至らなかった。抽象的な形態をとるときでも多少とも身体的な生を表現しつづけたのである。

このような現われは絵画においてもっとも明快であったが、音楽や他の芸術においても同様に現われている。システムは自然的なものを深め、純化しながらも、その支配を《ベールで覆い》続けてきた。自然的なものは支配し続け、ついに形態がその造形手段や構成のなかに消滅するにいたったのである。

芸術において《システム》が非常に重要だということは、例えば音楽において作品が芸術家でない人によって演奏されるときにはっきりと表われる。そこでは、すべてのシステムを芸術の高さにまで運ぶべき才能の魅力というものがなく、《システム》だけが姿を現わす。音楽においてもシステムは（例えばイサドラ・ダンカンやライスティコフのような[6]）交響曲による舞踊をイメージするときに現われてくる。その際、古い音楽のシステムの自然的な性質は視覚的に造形されて現われる。［音楽の］この視覚的造形的外在化を古い音楽の最後の復活だと考えることができる。それはまさに（ダンシングなど

のような）近代の舞踊音楽とは正反対のものであって、ここではすでに新しい精神が現われ始めている。何であれ《音楽》のこの［自然的な］システムでは個別的なものが支配している。それは完全に芸術に依存している。

　色彩や音における自然的なものを多少とも深めるのに完全な自由が彼には与えられている。それゆえ、すでにシステムによって芸術は必然的に個別的になる。その反対にシステムが抽象的になればなるほど、システムは自分独自の手段によって姿を現わすようになり、芸術家は個別的になることが少なくなる。ついにはシステムは抽象的になることによって（芸術家は均衡のとれた［普遍的な］構成において普遍的な造形手段を利用していると思われるので）不変的なものの造形が、それとともに普遍的なものの造形が保証される。しかし、演奏が《芸術のないシステム》にならないためには、まさにこの時に芸術家の純粋な才能が現われなければならない。そうしてこそ芸術家に多くを求められるのである。なぜなら、均衡のとれた構成における普遍的な造形手段で創作するときには、自然的なシステムという個別的な手段を利用することはありえないからである。純粋な直観は人間の普遍的な状態から生まれる明晰な美的ヴィジョンによって直接に姿を現わすはずである。

　造形手段と構成において形態[7]を廃止すること、形態を普遍的な造形手段や均衡のとれた構成の作成に置きかえること、これこそ新造形主義の真に新しいシステムである。このシステムの二つの要素の恒常的な対立から生まれる均衡によって、《身体―精神》の真の等価関係が可能となり、造形しうるものになるのである。

　新造形主義の絵画における造形手段は厳密な色彩、つまり色彩と非色彩の二元性としての色彩である。未来の新造形主義音楽における直接的な造形手段は厳密なる音、つまり音と非音（騒音）の二元性としての音でなければならない。《音》という言葉はここでは[8]、新造形主義絵画において色彩［という言葉］で表わされているものを聴取可能な形で表わすために用いられている。したがって音楽の《音調》という言葉とも多少意味は［似ている］。《非音》（騒音）という言葉が選ばれたのは、上述の絵画においては非色彩、つまり白、黒、灰色で表わされたものをいい表わすためである。したがって、騒音

という言葉はここでは（古い意味の）調和を形成しえないようなさまざまな音を寄せ集めたものという意味よりも、《衝撃［を与えるもの］》という意味で採用されている。しかし、この二つの言葉の真の意義は私の二編の文章[9]を読むことによってのみいわば感じられるものである。

　色彩が厳密になるのに必要なことは、1.それが平面であること、2.純粋（原色）であること、3.限定されずに厳密に決定されていることである。このために色彩は矩形の平面の形をとる。曲線は色彩を限定し、均衡ある位置関係をつくり出す可能性を与えなかった。この矩形という位置は不変なものの表現として、新造形主義における造形手段の核をなす。イメージの力と均衡はここから借りたものなのである。

　したがって、音楽においても音と騒音が許す限り、［それを］平面、純粋性、厳密な決定へと還元すべきである。新しい音楽はまず、できる限り形態の丸く、閉じた性質を持たず、反対に直角と無限さを与えるような《音・騒音》の生成に専心すべきである。これによって新しい楽器の作成が必要となる（『新造形主義』［本訳書第一論文］参照）。音それ自体には限界がある（前章［本論文の前半[10]］参照）。絵画において色彩の限界は直線によって補強されるように、この［音の］限界は突然の中断によって《補強される》。この中断は決して昔の音楽の《休止》にはならない。ひとつの音には直接《反対の》音として実際に対立するような別の音が続く。この《反対物》は休止にはなりえない。なぜなら、休止は《造形》されないからである。新造形主義絵画における色彩が非色彩に対立するように、新造形主義音楽における非音は音の反対物となる。《非音》は騒音であって、音であってはならない。音色や複製方法によってもっとも深い純粋さ［内面性[11]］と厳密な決定を達するような騒音という非音を形成することが出来なければならない。この《純粋さ》は伝統的な調和のそれとはまったく異なっていることがわかろう。こうして《非音》は同様に純化された《音》と対立するものになるだろう。音はその深化の度合がどうであれ、新造形主義絵画における純粋な色彩が色彩の《外在性》を持ち続けるように、つねにその《色彩》を保持する。このためそれ［音］は造形手段の二元性における外的要素にとどまる。反対に音楽における新しい要素である非音は過去の《休止》に置きかわる騒音となり、内的要素としてそれの等価物となるだろう。新造形主義絵画における色彩と非色彩（白、黒、

灰色）と同様に、音と騒音の二つだけがその基本的音と基本的非音として現われる。実際の使用に際してはその数を決定しなければならない。恐らく三つの音と三つの非音があるだろう（絵画では一方には赤、青、黄、他方には白、黒、灰色である）。音と非音は均衡関係の構成に応じて（電気装置によって）音の長さと強さとして不変的に固定される。この構成によって普遍的な造形手段は《普遍的に》表わされる。造形手段は多元性においては形態を創作することはないだろうが、反対に、多元性によってそれは決定されたイメージの性質をまったく失うべきである。造形手段の形成を指導するのが芸術家であるように、構成を発見するのも芸術家である。その直観によって芸術家は正しく新造形主義の法則を適用することができる。彼は《追求する》が、絵画風の構成［構図］を真似はしない。例えば、既製の音を新たに（しかし、異なった関係で）聞かせながら、固有の色彩をもった新造形主義絵画の豊富さと豊満さをわずかな数の音と騒音で表わすことができるだろう。このように構成の期間は短いのに、《イメージ》の形成［造形］をわれわれに許すだろう。絵画においても同様であって、新造形主義絵画を眺めることによって順次関係が発見されていく。一般的な印象を得てから眼は平面からその反対物へ、その反対物から平面へと移っていく。こうして伝統的な反復を避けながら、全体的な印象を固定させる新しい関係をその都度形成していくのである。

　構成が等価値の表現となり、その二つの要素を中和するために必要なのは、（絵画における平面と同じく）《平らな》音は強さが異なり、相互に異質なことである。すばらしい音は比較的些細な騒音にも、まったく異なって対立しうるものである。こうすれば、曖昧なもの、あるいは単調なものをつくることなど不可能となるのだ。

　造形手段の諸要素はただ理論の点では無味乾燥に見えるが、くっつきあって、全体の中に見えなくなるような統一体を形成する。このような構成と造形手段は自然的なリズムとは異なった《リズム》をつくりだす。その表現は新造形主義絵画のそれと同じである。ここにおけるのと同じく、芸術家のもっとも冷酷な務めは等価的な仕方でこのリズムに《不変的なもの》を対立させることだろう。

　新造形主義芸術におけるリズムは、色彩と色調が造形手段における外的要素であるのと同じく、構成の外的要素なのである（上述参照）。

　すでに（シミー、フォックストロット、タンゴといった）近代舞踊の音楽においてわれわれが考えるのは、《拍子》としてのこの二元性の堅さだけでは芸術創作には不十分だということである。しかし、（爪先と踵といった）対立する二元性は、シミーにおける拍子の速さと同じく、《舞踊》としては非常に注目すべきものである。この舞踊において新しい精神は現われ始めたばかりだとしても、とくにその拍子の表面性ゆえに多少とも月並なままである。この平凡さは、二元性が二倍三倍に非常にアクセントづけられた拍子で強調されるならば、まだまだ成長するし、あるいはまたこの強調が対立の多元性によってなくなっても《メロディー》が生まれるならば、それは個性化するものである。それは自己に注意を向け、限界を設ける。近代舞踊においてなお興味深く観察できるのは、直観的生活が個別的なものを経て、普遍的なものに至るということである。そして個別的なものはそれが物質化されるや否や姿を消す。例えば（タンゴには［他に比べて］二倍の停止というような）最初に強調するフィギュア——今日ではこの強調はほとんどなくなってしまっているが——があった。このフィギュアは次から次へと消えながら、迅速に継起していく。それにもかかわらず、近代舞踊の音楽におけるこの二元性は真の反対物の対立ではない。ベルや攻撃の合図として《伝統的な調和のとれた音》に多少とも反対し、《非音》の創作が可能であることをはっきりと示すような騒音のジャズ演奏に往々耳を傾けているとしてでもある。

　新造形主義音楽が演奏される場所も新しい要求に応じるべきである。その《演奏会場［ホール］》は伝統的な《コンサート》ホールとはまったく別のものとなるだろう。建物にとってもホールにとっても異なった可能性がある。すべてが同時に生じることはありえない。新造形主義の概念に従って建物が完全に建設されるというようなことはありえないが、しかし、可能な限りこの概念に応じることはできる。最初、美的表現を欠く建物は、ふさわしい場所に置かれた新造形主義絵画にとって代わられる。適切な表現を使うと、それは美的要求を満足させる。というのは、それを《装飾》と認めることはできないからである。ホールは［遊歩回廊のように］往来を容易にすべきである。混乱なく席についたり、離れたり、礼儀正しく見、聴きできなければならない。電気設備はよりふさわしい所に、隠してつけられるだろう。音響効果についてはホールは《騒音》という

新しい要求に応じるべきである。

　要するに、ホールはもはや劇場や教会のホールではなく、美と用が、また物質と精神が要求するものすべてに応ずるような空間の建設なのである。座席案内係も幕間従業員もいらないし、セルフサービス式食堂も、もう少しよいレストランもすべていらない。なぜなら、人々は満ち足りて建物を出て行くことができるからである。結局、現代の映画館では同じ映画が時間を決めて上映されているが、それと同じように構成［作品］が時々繰り返される。休憩時間を長くとって、［その間］ホールに居れば、新造形主義絵画によって空白は満たすこともできる。この絵画は、技術が許せば光の像としてスクリーンに投影することもできる。芸術家も主催者も、プログラムの無限の変化を求めたり、《何か新しいもの》をねらってもはや疲れはてなくてもすむことになるだろう。

　こうして新造形主義の絵画も音楽も同じ造形表現を持つことになろう。しかし、将来はさらに絵画と音楽の中間に位置するような別の芸術も可能だろう。色彩と非色彩を使って表現するという点では絵画だろうが、この色彩と非色彩は空間の中ではなく、時間のなかに表わされるがゆえに、それは音楽に近づく。時間と空間はひとつの同じものの異なる表現にすぎないから、新造形主義の概念によれば音楽も《造形的》（つまり空間造形）であり、かつ時間のなかでも可能な《造形》（絵画）なのである。こうして色彩と非色彩のある矩形平面を別々に、そして次々に投影することができる。この平面、この構成は新造形主義絵画によって再生されることはできない。なぜなら（音楽におけるように）時間のなかに表われるときには別の要求が現われるからである。同じ美的イメージも異なった造形手段を使い、別の構成によって創作されなければならない。このような美的イメージを抽象的に達成するには、新造形主義絵画と音楽が求めるものよりももっと大きな抽象的な進歩の状態が、つまり真の《身体—精神》の統一体が恐らく必要であろう。

　パリにて　　1922年1月[12]

〔訳註〕

1）この論文は前論文［本訳書でも前論文］の補足として書かれたと注記されている。未来の劇場という題はフランス語版に追加された。

2）註1参照。

3）モンドリアンは音楽なども造形だと考えている。前論文参照。

4）この文脈では、バッカスが笛をふき、アポロンが竪琴をひいたようになっているが、必ずしもそうではない。

5）［　　］部分はオランダ語版により補充。

6）イサドラ・ダンカン（1878—1927）はアメリカの舞踊家。古典舞踊に対して新しい舞踊を創作し、パリで認められた。
　　ライスティコフについては不明。

7）具象、抽象を問わず、すべての形態のこと。

8）以下の言葉の説明はフランス語版に追加されたもの。

9）本論文と前論文のこと。

10）本論文は『デ・ステイル』誌に二度にわけて連載された（1922年第5巻第1号、第2号）。

11）この言葉はオランダ語版に付されている。

12）この日付はオランダ語版による。

遠い未来における、
また、今日の建築における新造形主義の実現

(建築とはわれわれの〈非自然的な〉環境の全体である)

《建築》はゆっくりと《建物》[1]へと向い、《工芸》は《手加工品》でなくなりつつあるのが見られる。《彫刻》はとりわけ《装飾品》に、あるいは贅沢な実用品になっている。《舞台芸術》は映画館やミュージック・ホール［の出現］によって、《音楽》はダンス音楽や蓄音機など［の登場］によって、《絵画芸術》は映画、写真、複製図版など［の出現］によって、わきへ押しやられている。《文学》は本質的に大部分が（学問や新聞雑誌といった）《実用物》になっているし、これからもますますそうなるだろう。それは《文芸》としてはますます嘲笑すべきものになっている。それにもかかわらず、芸術は存続し、革新を求めている。しかし、革新への道は破壊することでもある。発展とは伝統との縁を切ることである、――（伝統的な意味での）《芸術》はますます姿を消し、事実（新造形主義という）絵画芸術において、それは消滅している。それと同時に、われわれの外的な生活はますます豊かに、多面的になっている。高速交通、スポーツ、機械生産、機械的複製などはそのための手段である。われわれのまわりの全世界は広大であるのに、芸術制作に《生活》を捧げることには限界が感じられている。われわれの注意はますます多く、生活にそそがれるようになっている――物質的なものが支配しているのだ。芸術はますます《通俗的に》なっている。《芸術作品》は物質的価値を持つものだと見なされている。そのような価値は商売によって《評価され》ない限り、ますます下がっていく。社会は知的で、感情的な生活にはますます背を向けるか――あるいは、それを支配するようになっている。こうして、社会は芸術に対しても背を向ける。しかし、芸術と生活の発展において、〈圧倒的に身体的[2]であるということ〉[3]は堕落にほかならない。というのは、現在の内面生活は全盛期にあり、知性は力を持ち、芸術作品は理想的な表現に達しているからである。環境は生活と同じように貧しく、不完全な状態にあり、無味乾燥な実用性だけが求められている。こうして、芸術は避難所となっている。美や調和は、芸術において求められるのであって、――生活や環境においてではない。そこには、美や調和は欠けている。結局のところ、美や調和は《理想》という――達成不可能なものであって、

《芸術》として生活や環境から切り離されたのである。その結果、《自我》は自由な遊びに空想を働かせ、自己を再現することに自己陶酔し、自己満足し、美を自己の心像（イメージ）に従ってつくり出しているにすぎない。本来の生活や真の美からは注意がそらされている。これらはすべて不可避の必然である。こうして、芸術と生活はそれぞれ自由になったのである。自我は時間をも《理想》であり、達成できないものとみなすけれども、時間とは展開するものなのだ。

　現代の大衆は芸術そのものを隅に押しやっているにもかかわらず、その衰退を嘆いている。身体的なものは大衆の存在全体のなかで優勢であり、あるいは、それを支配しようとしており、そのため、たとえこの展開が完全に行われるときでも、不可避的な展開にさからうのである。

　それにもかかわらず、芸術は、われわれの周囲の現実と同様に、このような事象が新しい生活へ——人間の最終的な解放へ近づくものだということを示している。芸術は一方において、〈圧倒的に身体的であること〉（つまり、《感情》）が成就することから生まれるものではあるけれども、他方においては（根本的には）、単に調和を造形することでもある。芸術が生の悲劇から生まれるものだとすれば——つまり、われわれの内や周囲において身体的（自然的）なものが支配することから生まれるとすれば、それは、ただわれわれの最も内的な《あり方》をなお不完全な状態のまま翻訳したものにすぎない。そのようなあり方は（《直観》として）、この世界が続く限り、自己と〈自然としての物質〉[4]との間の溝を、完全ではないとしても、埋めながら、不調和を調和に変えようと試みる。たとえ〈圧倒的に自然的であること〉が調和を直接には翻訳したり、達成したりしないとしても、芸術の自由はこの調和の実現を《許す》。実際のところ、芸術の展開は純粋な調和の造形に達することであって、芸術が個別的な感情を（時間的に）短縮して表現したのは、ただ外的なことにすぎない。このように、芸術は、われわれの内と周囲において——自然と非自然とを均衡させるような特質的進歩の造形であり、同時に（知らず知らずのうちに）そのための手段となるのだ。芸術は、このような均衡が（相対的に）達成されるまで、造形であり、手段であり続けるだろう。その［均衡が達成された］とき、芸術はその使命を果すのであり、われわれの周囲の外面性においても、また、外的な生活においても、調和が実現するのである。ここに、生の悲劇の支配は終り

を告げる。

こうして、《芸術家》は〈完全に人間であること〉[5]と同一になる。同様に、《芸術家でない者》にも、美が同じように浸透している。天分によって、ある者は美的活動に、他の者は科学的活動に、さらに、第三の者は他の活動に入っていく――、しかし、それらは《専門分野》としては、全体のなかの等価的な一部分なのである。建築、彫刻、絵画、そして、工芸も、〈建築〉に、つまり、**われわれの環境**になる。あまり《物質的》でない芸術は《生活》のなかで実現される。（《芸術》としての）音楽は終りを告げ、代って、われわれの周囲の音の美が――純化され、秩序づけられ、（新しい）調和を与えられることによって――人を満足させるものとなる。《芸術》としての文学も、存在理由を持たない。それは（叙情的な言い回しのない）単純な実用美を持ったものとなるのだ。演劇芸術、舞踊芸術なども、支配的な悲劇の《造形》、調和の《造形》とともに姿を消し、生活における［身体］活動そのものが調和を持つようになるのである。

しかしながら、このような未来像においても、生活は決して硬直することはない。深まることによって美が失われるようなことは決してない。それは現在、われわれが知っているものとは別種の美であり、理解しがたく、書きかえることのできないような美であるにすぎない。新造形主義の《芸術作品》でさえ、（なお多少とも個別的であるがゆえに）このような、それ独自の美を不完全にしか実現していない。未来の生活における自由と充足も、この美を直接に造形することはできない。新造形主義の概念は、芸術の分野よりももっと広い分野において、**将来実現する**ことになるだろう。人間の容姿は衣服を着ることによってひきしめられるのと同様に、細部においては、もっとも外的な完全さも許さないようなものもある。これを無理に押しつけようとすれば、硬直が生まれるだろう。すでに、現代建築においても、例えば、食卓セットまで極端な角柱形を求めるというようなことはない。ここでは、ひきしまった（緊張した）丸い形が適しているのだ。このような細部は、実在性の完全さと力によって、いつの間にか消えてしまうだろう。このような実用品は、《使用》に際してのみわれわれの周囲に現われるべきである。単純になればなるほど、快適さは高められる。まさに、快適性は物質的製造の完全さから自動的に生まれるものである（飛行機、乗物など、など）。ここに、人間は自由となる。労働は奴隷をつくる。人間はその生活している《環境》に応じて、（内的にも、外的

にも）自由になる。より単純な内面性に対する、より完全な外面性も、調和をつくり出す（調和とは完全な能動性であって、古い調和にみられる牧歌的な休息ではない。この新しい調和については拙著『新造形主義』［本訳書第一論文］参照）。

遠い未来においても完全な生活といったことは、大衆の遅れを考えれば、不可能ではないだろうか。これは発展にとってはどうでもよいことだ——発展は進行するし、われわれはそれだけを考えればよい。

何世紀もの間、芸術は〈人間であること〉と外的な生活とを和解させる代役をつとめてきた。《造形された》美が《現実の》美に対する信仰を支えてきた。限られた仕方で、限られた基盤においてであったとしても、美は目によって体験された。調和のとれた生活のために《信仰》は超人間的な抽象を求め、科学は単に理性的な調和だけを示すことができるのに対して、芸術はこの調和をわれわれの人間存在[6]全体で体験させる。そうして芸術は美との調和を徹底させ、われわれを美と一体ならしめるのである。ここにおいて、われわれはすべてに美を実現し、われわれの周囲の外面性は人間存在と等価的な関係を持つようになるのだ。

〈われわれの外にある物質〉[7]はそれに向って徐々に加工される。この《加工》は必要である。というのは、本質的な調和に至るためには人間存在が成熟するだけでは不十分であることを、われわれの周囲の現実も芸術も示しているからである。（調和は単に理念の形でのみ存在する。個別的なものは《成熟》することによってのみ自然的な調和を必要としなくなり、それゆえ、新しい調和をつくり出さなければならなくなるのである）。〈完全に人間であること〉（つまり、縮小された外面性と強調された内面性）と調和するためには、われわれが生活している外的なものも縮小され、できる限り絶対化されなければならないということを、現実も芸術も示している。こうして新しい美の概念が、新しい美学がうち立てられるのだ。

われわれの周囲の現実においては、支配的に自然的なもの[8]が必然的に消えていくのが見られる。田舎の自然に見られる恣意はすでに国際都市においては硬直化している。自然的な物質は、飛行機や乗物などにあってはすでにゆっくり成熟してきた個別的なものとより一層調和するようになっているのがわかる。外的な生活は物質的なものに集中することによって、その圧迫から自由になり始めている。物質的な圧迫は自我の感傷を

破壊する。このようにして自我の純化が行われ——それによって芸術も表現されることになる。こうして初めて等価的関係、均衡、つまりは純粋な調和が生まれてくるのである。

　芸術もまた自然的なものから抽象的なものへ、支配的な《感傷》の表現から純粋な調和の造形へと発展してきた。《芸術》となることによって、〈われわれの周囲の現実〉に先行することができた。絵画は（もっとも自由な芸術として）もっとも純粋に《造形的に》先を進んだ。文学と音楽、建築と彫刻［の活動］はほとんど同時に活発になった。未来派、立体派、ダダイズムは異なった仕方で、個別的な感情、《感傷》、自我の支配を純化し、減少させた。未来派がその第一撃をくらわせた (F. T. マリネッティの未来派的自由言語9) 参照)。こうして〈自我の造形としての芸術〉はますます破壊されてしまった。ダダイズムはなお《芸術破壊》を目ざしている。立体派は造形のなかの自然現象を感じとり、新造形主義という純粋な造形への基礎を置いた。ここに物質的な見方は深まり、形態彫刻は消えてしまう。

　目下のところ芸術のしたことはまだ芸術の分野に限られている。われわれの周囲の外的なものはまだ純粋な調和の造形として実現し得ていない。芸術は、宗教が進んだところまで行っている。もっとも深い意味で、宗教は自然的なものを変形することであった。それは実際には、人間存在と自然としての自然、つまり変形されていない自然との間の調和をつねに求めて来た。一般的に見て神智学10) や人智学11) も同様である——ただそれらは等価性の原シンボル12) をすでに知っていたとしても、等価的関係を活気づけ、真の、完全人間の調和に達することはなかった。

　それに対して、芸術はこれを実際に求めた。われわれの周囲にある自然的なものを多少ともつねに造形として内面化し、ついに新造形主義にいたって、自然的なものは事実支配しなくなっている。このような等価性の造形は完全人間を準備することもできるし、《芸術》の終焉ともなりうるものである。

　芸術は部分的には崩壊しているが、その終焉をいうには早すぎる。生活における芸術の再建はまだできないし、別種の芸術がなお必要とされているが、古い材料ではいかなる新しい芸術をも建設することはできない。この点で、未来派と立体派の進んだ人たちでさえ古いものにあと戻りし、少なくともそれから自由になってはいない。彼らは偉大

なる真理を主張したが、それは彼らの芸術には実現されていない。まるで彼らはその結果を恐れているかのようである。新しいものはそれを発表した人々にとってもまだ熟していないのだ。しかしながら、偉大なるスタートはきられている。この開始によって純粋な結果が明示されることができた。この新しい動きから新造形主義が生まれたのであり、それはまったく**別種の芸術——新しい造形**なのだ。それは純化された芸術として新しい法則をきわめて明快に示しており、新しい現実性はそれに基づいて建設されなければならないのである。《古いもの》が消滅し、《新しいもの》が出現しうるためには、一般的に妥当する概念が確立されなければならない。それは感情と理性に基づいたものでなくてはならない。テオ・ファン・ドゥースブルフが数年前に［雑誌］『デ・ステイル』を創刊したのはこのためである。それはこの機関誌によって《新しい様式を成立させ》ようというのではなく、協力作業によって未来の、一般に妥当するものを発見し、普及させるためなのである。

　新造形主義の概念は絵画において実現されたあと、彫刻においても現われた（G. ファントンフェルローの角柱構成[13]）。建築においても若干の建築家が《新造形主義》と同質のことを行った。それを実際に実現しようとし、理論的にひとつの［同じ］道を歩んだ。これらの建築家のなかには、「現代の精神的、社会的、技術的進歩において示されているものを実現する」（J. J. P. アウトが1921年 2 月に行った講演[14]）ような新しい建築の必要を実際に確信した人もいる。新造形主義が——同様の《結果》には達していないけれども——（新造形主義以外の）進歩的な人々も同じ方向に向って努力していると述べるのはきわめて正しいことである。**新造形主義の結果は驚くべきものなのだ。**今日、新造形主義の理念が建築として実現しうるかどうか疑問視されている。しかし、《創作》は確信に基づいて行われるものではない。

　現代の建築家は《建物[15]の実践》のなかに生きており——**芸術の圏外にいる。**それゆえ、もし新造形主義から影響を受けるときでも……、この建物において直接に実現しようとする。建物をまず《芸術作品として》創作しなければならないということは理解されていない。というのは、新造形主義の内容はまったく感じられても、把握されてもいないからである。《芸術作品》こそ、［新造形主義が］《われわれの環境として》実現する道でなければならない。

　目下のところ芸術作品は孤立した存在である。たしかに新造形主義が完全に実現するのは複数の建物や都市としてである。しかし、現在これは不可能だという理由で、［新造形主義を］拒絶することは正しいことではない。新造形主義の絵画も孤立したものである——しかし、だからといってそれが個別的なものだということにはならない。それを決めるのは《造形》であるから。

　今日一般的にいって、建築の創作は自由ではない——自由こそ新造形主義の望むものである。自由になれるのは、個人あるいは集団が物質的な力を持つときだけである。建物それ自体に限られるのはそのためである。これはそのままでは環境とは反対のもの、自然、伝統的な、あるいは異質な建物なのである。それにもかかわらず、それ自体《造形》であり、独立した世界である。だからこそ、それは新造形主義の理念を実現することができるのだ。ここに新造形主義者は等価性を通じて調和を知っているので、環境を抽象化しなければならない。自然と人間の建造物との間の調和は彼にとって幻想であり——非現実で、不純なものである。

　しかし、《芸術作品として》の新造形主義建築もある条件の下では実現することができる。それは自由のほかにも準備を要求する。この準備は普通の建築方法ではとることのできないものである。絵画における新造形主義の創始者が大きな犠牲をはらって初めて絵画においてこの《新しい》造形を完全に表現できたことを考えると、一般的な建築においては目下のところこれはおおむね不可能である。すべてがそこで発見され、解決されなければならないような施工は現状では金がかかり、不可能である。絶対的な自由を継続して追求することは、芸術を頂点にまで高めるためには不可欠である。さまざまに結合しあった従来の建物にとってこのようなことはこの社会においていかにして可能であろうか。それには新造形主義の理念を実現するという**意志**と**力**が先になければならない。すべての要求を解決しうるような実業学校が設立されなければならないだろう¹⁶⁾。特別の目的のための技術研究所も必要だろう。恐らくこれは不可能ではない。あるにはあるのだが、目下のところはアカデミックであって——すでに存在するものを再現するだけで、無駄ばかりやっている。目下のところ建築家は《芸術作品》をつくることに多少とも駆りたてられ、拘束されており——準備は紙の上で行われるだけである。彼はいかにしてすべての新しい困難を前もって解決することができるのか。石膏模型もインテリアに

とっては十分な準備ではないし、――大きな寸法の金属や木の模型をつくるには時間も金も足りない。しかし、いまや本来可能であるようなものを作り出すときが来ている。長く、多様な試みが結局建築における完全な新造形主義的な芸術作品をつくり出すことだろう。

今日普通の実践において《建物》も《装飾》も――唯一、諸事情によってのみ《実用》と《美的理念》あるいは《造形》の妥協となる。というのは、上述の条件の下でのみあるものと他のものとは合体することができるからである。

建築において実用と美は互いに純化しあう。そのために建築はさまざまに束縛されたものであったにもかかわらず、何世紀にもわたって《様式》のもっとも重要な運搬人となることができたのである。それは（物質、技術、目的、実用性と結びついていることから）必然的に《感傷》の造形のためにもっともふさわしい領域とはならなかった。それによって建築は（《壮大さ》として知られる）より大きな客観性を獲得した。他方ではこれによって自由な芸術への迅速な発展を欠くことにもなった。

目的と実用性は建築においては美に変化をつける。こうして工場の美と住宅の美には区別が生まれる。美が制限されることさえある。（例えば、工場の設備、機械など、乗物の車輪など）若干の実用品は《直線的なもの》も非常に深い美を表わすが、丸い形態を求める。この丸い形態は大抵の場合移り気な自然性から自由な円である。しかし、本来の建築はつねにこれらのすべてを支配することができる。若干の《相対性》もつねに残るものではあるとしても。

建築は第三次元の《造形》に属するものだという根深い考えから、新造形主義の《平面的な》造形は建築には不可能だと見なされている。しかし、建築を**形態の造形**だと見ることは伝統的な見方である。それは過去の（透視法的な）視覚的な見方であり、新造形主義においては廃棄されたものである（拙著『新造形主義』［本訳書第一論文］参照）。（すでに新造形主義の前から）新しい見方は一定の一点から見るのではなく、視点はいたる所に置かれ、定められることはない。視点は（相対性理論と一致して）空間や時間とも結びつかない。新しい視覚は実際に（造形的深化の最大の可能性である）平面にも向けられる。そこでは建築は平面の多様性とみなされ、こうしてそれは再び平面的なものとなる。この多様性はこうして（抽象的に）平面的な造形に構成される。実践に際しては同時に、

われわれの身体的移動に関して、構成等によるなお相対的に視覚的美的解決が求められる。

　新造形主義の建築はこのように平面造形だとみなされると、**色彩**が必要になる。色彩のない平面はわれわれにとって生きた現実性（リアリティ）を持っていない。色彩はまた、物質の自然的な相を除去するためにも必要である。色彩、それは新造形主義の純粋で、平面的で、明確な（輪郭が鋭く、溶けあわない）原色、あるいは基本色、およびそれと対立する無彩色（白、黒、灰色）とである。

　色彩は必要に応じて建築によって運ばれたり、捨てられたりする。色彩は**建築全体に**、実用品（家具など）等々に延び拡がる。全体的に見ると、あるものは他のものによって廃棄される。しかし、ここでは《構造的純粋さ》という**伝統的な考え方**と衝突することになる。構造が《表わされ》なければならないという考えは未だに生きている。しかし、新しい技術がこの考えにとどめを刺した。例えば、煉瓦造の建物に正当なことはコンクリート造の建物には妥当しない。造形概念が構造は造形的には捨てられると主張するとき、構造の要求にも造形のそれにも応じるような手段が見出されているのだ。——新造形主義の建築は《芸術家》であることとともに、**本当に**新造形主義者であることを求める。すべての要求は本当に新造形主義的に解決されなければならない。新造形主義の美は**別の**美であり、新造形主義の調和は従来の感情にとっては**別の**調和であり、調和しないものである（前述の拙著参照）。

　われわれの周囲の外界にも——新造形主義とはまったく別個に、すでに別の美が現われている。例えば、《モード》（衣服）においてすでに構造の廃棄と（自然的な）形態の変形、つまり、美を損わないでただ変化を与えるような自然破壊が見られる。目下のところ構造的純粋さと美的純粋さがこれまでとはまったく別の仕方で合体している。これは芸術においても見られる。かつては（自然的な）造形が解剖学（構造）の図解を求めたが、これは新しい芸術においてはもはや要らない。造形概念を損わずに、最新の技術的成果を利用することは新造形主義の建築においても可能であろう。芸術と技術は分離することはできず、技術が発達すればするほど、純粋に、完全に新造形主義の芸術がつくり出されるだろう。技術はすでに新造形主義の考えを切り札として使っている。煉瓦造の建物が架構物として丸天井を求めるのに対して、コンクリート造の建物は直線的な

屋根を求める。鉄構造にも多くの可能性が考えられる。費用のかかりすぎに対しても建築の新造形主義は阻止するだろうか。上述の特別の研究所において準備作業が行われるならば、費用もかなり軽減されるだろう。新造形主義の建築において装飾や彫刻などはどれほど節約されていることだろうか。この新しい建築の高価なことは、たしかにそれがしばしば《芸術作品》に限られることの理由のひとつである。しかし、新造形主義の概念の多くがすでに普通の建物において実現されている。

　装飾はすでに進歩した現代建築においてきわめて少なくなっているので、新造形主義がそれをまったく除いたとしても何ら驚くべきことではない。この建築において美はもはや《つけたし》ではなく、建築それ自体の中にある。《装飾》も深められたし、彫刻も同様である。これらはインテリア装備（家具など）となる。実用品などはその基本的な形態において美しい。つまり、それ自体が美しいのである。しかし、それらはそれ自体では何でもなく、形態としても色彩としても建築の一部なのである。

　部屋においては空虚な空間がいわゆる《家具》によって《厳密なものとなり》、家具は再び空間分割とかかわることになる。あるものは同時に他のものとして作られるからである。戸棚の配置はその形態や色彩と同じくらい重要であり、これらはすべて部屋の製作と同じように重要なのである。建築家、彫刻家、画家は**本来の性質上、すべて**共同で働くか、ひとりの人間に合体する。

　用途の定まった品物は全体のなかに解消し、互いに相殺されなければならないという新造形主義の考えは、実用品もひとつひとつは《芸術品》とみなそうという若干の現代の傾向とはまったく対立するものである。それは芸術を《共同体芸術》とみなし、《生活のなかに置こう》とする。実際のところそれは《絵画》や《彫刻》をつくることと同じではあるが——《芸術》が自由を求めるがゆえの不純な仕方によってである。このような試みによってわれわれの周囲の外界は決して《革新される》ものではない。それに適した注意力も細部においては消えてしまう。このような努力は傷つくだけである。純粋な造形要素を用いる純粋な絵画にとっても同様である。純粋に造形的であるべき絵画も装飾的になってしまう。新造形主義は（その平面性によって）一見すると装飾に向いているようだが、実際には《装飾的なもの》は新造形主義の概念には存在しない。

　このような判断は絵画から始めて建築や彫刻についても妥当する。建築とともにひと

つの全体が形成されているからこそ、それは可能なのだ。さらに、新造形主義の美学は絵画に由来するとしても、ひとたび概念になってしまえば、すべての芸術にあてはまるのである。

1922年3月

〔訳註〕

1）建物 bouwen とは建てられたものという原初的な意味で用いられている。
2）モンドリアンの二元対立的な思考法によれば、身体的 physiek とは肉体的、物質的、自然的と同義であり、すべて精神的に対立するものである。その使いわけは文脈によっている。
3）domineerend-physiek-zijn はひとつの概念で、モンドリアン独自の表現である。
4）materie-als-natuur もひとつの概念である。
5）volledig-mensch-zijn もひとつの概念である。
6）上の〈人間であること mensch-zijn〉と同じ意味である。
7）materie-buiten-ons もひとつの概念である。
8）ここでは自然的といわれているものも、身体的と同義である。註2参照。
9）マリネッティが1913年に発した『統辞法の破壊、脈絡のない想像、自由な言葉』のことだろう。
10）神智学は古くからあるが、モンドリアンはブラヴァツキー（1831—1891）の創始した近代の神智学協会に参加していた（1909—17）。宇宙の原理を二元対立に見て、この永遠な真理を絵画にも表現しようとした。モンドリアンはとくにスフーンマーケルスの思想に共鳴していた。
11）人智学はドイツの思想家シュタイナー（1861—1925）によって創始された、人間における精神的なものを宇宙における精神的なものへと導くための思想。モンドリアンとの関係は神智学ほど密接ではない。
12）人間と自然の背後にある神的な存在をいうのであろう。
13）ファントンフェルロー（1886—1965）はデ・ステイルに属したオランダの彫刻家で、その作品の写真が『デ・ステイル』誌第3巻第2号に掲載されている。題はつけられていないが、小さな角柱による構成作品であり、モンドリアンは恐らくこのような作品のことをいっているのだと思われる。
14）アウト（1890—1963）はデ・ステイルに属した建築家。1918年にロッテルダム市の建築家になり、多くの集団住宅を建設した。1921年2月にロッテルダム建設協会で行われたこの講演の題は「将来の建築とその建築的可能性」というもので、1922年に『曙光』誌に、さらに1925年には『建築』誌に掲載された。いずれもドイツの雑誌である。
15）註1参照。
16）ドイツ語版に「この文をまとめた時点では、国立ヴァイマル・バウハウスが——1925年以来デ

ッサウにおいて──すでにこの意味で活動していることをまだ知らなかった。」と注記している。

絵画は建築より
価値が低くなければならないか

　今日すべてのことが実際的な生活に集中し始めており、その結果絵画は«遊び»とか«幻想»だと見なされることが多くなっている。実用的で«社会的な»ものとみられる建築とは反対に、絵画は単なる«生活の楽しみ»だというのである。このような見方はかなり一般に広まっており、ラルース辞典の「楽しみ（agrément）」の項には「楽しみの術（arts d'agrément）：音楽、絵画、ダンス、馬術、フェンシング」とある。そこでは芸術における«造形的なもの»は見逃されており、ここから純粋な造形が隠蔽されることになるのは当然である。問題なのは芸術悪用への反動である。

　純粋な造形が形態と混じったり、移り気なリズムを持つと«芸術»は«遊び»になる。そこから生まれる«叙情的な»（つまり歌うようなあるいは叙述するような）美は遊びである。叙情詩は幼年時代の人間の残滓であり、まだ電気の知られていない竪琴の時代にまで遡るものである。絵画において叙情詩を保持しようとすると、それは美しい遊びにとどまる。それは«実用的なもの»を好む人にとっても、芸術に«純粋造形»を求める人にとっても同じである。前者は無味乾燥な実用に次いで遊びや幻想を«望む»。後者は移り気な遊びを芸術に冷ややかに残す。芸術において遊びや夢想を求める人は、生活それ自体においてそれを見たり、持ったりできないとしても、映画には見出すといった時代がきているのではないか。そして、芸術は純粋な«芸術»になるのではないか。

　建築は«遊び»だとみられないとしても、現代では他の観点からみると単なる生活の美化だとされる。目下のところ建築は大抵は実用的なものとして現われ、絵画は造形的感情のではなく、主観的な人間の理念的表現として現われる。かつての芸術全体におけるように——造形的な感情は副次的であって、一次的［に重要なもの］ではない。というのは、すべての形態造形の背後には純粋に造形的なものがあるからだ。

　純粋に造形的なものは決して生活の複製ではない。その反対物である。それは移り気なもの、変化するものとは反対の、変らぬもの、絶対的なものである。絶対的なものは直線的なものによって造形される。絵画と建築は新しい美学に従えば、互いに相殺しあう、対立的な直線の構成を徹底して実施するものであり、不変で、直線的な位置の二元

性による多様性なのである。

　新しい美学、新しい芸術は一般的な美の実現の準備のために必要である。

　建築は変化する要求、技術、材料の影響を受けながら、実際的な建物において純化される。必要性はすでに純粋な均衡関係、したがって純粋な美になっている。しかしながら、新しい美的洞察がなければ、それは偶然的で、不確かなままである。あるいは、不純な概念、副次性への集中といったことに道を失ってしまう。

　新しい美学は建築にとってのものでもあるし、新しい絵画にとってのものでもある。

　純粋になりつつある建築はすでに、絵画が未来派や立体派による純化過程に従って、新造形主義において実現したのと同じ結論を実行に移し始めている。建築と絵画は新しい美学の統一性によってひとつの同じ芸術を形成し、互いに合体しあうのである。

　パリにて　1923年

翻訳者のあとがき

モンドリアンの画風の確立と芸術論の展開

1　美術論ではなく、芸術論

　画家ピート・モンドリアン (1872−1944) はロシアのマレーヴィチ (1878−1935) やドイツのカンディンスキー (1866−1944) などと並んで、抽象絵画を始めたひとりである。この三人はいずれも自分の始めた抽象絵画について言葉で説明するために文章をかなり書いている。好んで書いたわけではないとしても、簡単には理解されそうもない抽象絵画をわかってもらうために、彼らが言葉で説明せずにはいられないような欲求にかられたことはまず間違いない。

　これはモンドリアンの場合もそうであって、自分の画風がほぼ確立し始めた1917年から、突然に理論ふうの文章を書き始め、翌年にかけて『絵画における〈新しい造形〉』と題して雑誌『デ・ステイル』に連載している (1917.10−1918.10)。ここには〈新造形主義 neo-plasticism〉という言葉はまだなく、〈新しい造形 de nieuwe beelding〉という用語が使われている。1919年にはこれをさらに敷衍した対話式の『新しい造形に関する対話』 (1919.2／3) と鼎談式の『自然的なリアリティと抽象的なリアリティ』 (1919.6−1920.8) を掲載している。

　モンドリアンは1919年6月に再びパリへ行き、画商レオンス・ロザンベールのすすめで書いたのが、本書の第一論文『新造形主義』 (14頁の小冊子で、執筆は1920年、出版は1921年、また、1921年2月の『デ・ステイル』誌に一部転載) である。その下敷きには上述の『絵画における新しい造形』が用いられ、その要約というかたちをとっているが、〈新しい造形〉という概念を〈新造形主義〉といい換えて、それを音楽、文学、演劇などへ向けてより一層適応させようとしている。モンドリアンはここにおいて絵画論から芸術論へと論を展開させ、以後これをさらに次のように敷衍させていくのである。

　1　『音楽における新造形主義とイタリアの未来派騒音主義者』 (1921)
　2　『新造形主義　音楽と未来の劇場におけるその実現』 (1922)
　3　『遠い未来における、また、今日の建築における新造形主義の実現』 (1922)
　4　『絵画は建築より価値が低くなければならないか』 (1923)

などがそれである。本書『新しい造形(新造形主義)』はこれらをすべて収録したものであり、その内容が上述したように自分の絵画観を確立したあと、他の分野へそれを拡大しようとした芸術論であることを考えると、純粋美術の学校ではなく、新しい総合的な造形芸術の確立をめざしたバウハウスの出版物としてはきわめてふさわしいものであったことがわかる。

2　未来派との対決

　モンドリアンが再びパリへ出た1919年から1923年にかけて書かれたこれらの諸論文を読んでまず気づくことは、未来派についての記述が多いことである。未来派は1909年にマリネッティがパリで宣言を発し、ついで1912年にやはりパリで絵画展を催したイタリアの前衛芸術のグループであるが、ボッチョーニ、サンテリアらメンバーの多くを第一次世界大戦で失い、戦後の活動は停滞している。モンドリアンはそのようなグループの活動そのものの活発さとは関係なく、その主張の内容そのものに興味を示したようである。

　モンドリアンはパリへ出るのに友人のキッケルトを頼ってその下宿にもぐりこんだが、すでに戦前に会っていたといわれるセヴェリーニにもそこで再会したはずである。セヴェリーニは『デ・ステイル』誌の第1巻に都合6回にわけて『前衛絵画』という論文を、モンドリアンの論文とほぼ並行して連載していたから、モンドリアンがまず彼に会ったことは間違いない。すでにモンドリアンは雑誌『デ・ステイル』創刊に際しても外国の協力者としてピカソらとともにセヴェリーニを推薦していたことを考えると、この可能性はきわめて強くなる。

　このセヴェリーニは未来派の一員に加えられてはいるけれども、未来派に属していた期間は短く、戦後は再び立体派のほうに傾いていたが、モンドリアンは彼を通じて未来派のその後の動きを知ったことは十分にありうることである。また、1919年4月ごろ、つまりモンドリアンがパリへ立つ前であるが、『デ・ステイル』誌には受入れ寄贈本として、マリネッティの『未来派宣言集』やボッチョーニの『未来派の絵画彫刻』などがあげられており、あるいはモンドリアンもオランダでこれらを読んでいた、あるいは知っていたということはありうるだろう。

　よく知られているように、未来派の主張は機械のダイナミックな力学を感覚的に表現しようとしたことにあるが、モンドリアンが共鳴したのはそのような絵画の主張ではなく、従来の意味的連関から音や言語を切り離して、それ単独の意味を見出そうとする音楽や言語における新しい傾向であった。それは表現手段を純粋化する傾向だといっても

よい。こうして、モンドリアンはマリネッティの自由言語やルッソロの騒音音楽には興味を示し、積極的に評価しているが、もっぱら壮大さを強調するサンテリアの未来派建築や運動だけを絵画的に表現しようとしたボッチョーニなどの絵画にはまったく触れてもいないのである。

いずれにせよ、再びパリにでたモンドリアンにとって、立体派がすでに純粋化の段階を経て、再び対象や物質感をとり戻そうとしていたなかにあって、未来派が絵画ではなく、音楽、文学、演劇といった分野においても純粋化への努力を試みていたことは非常に心強いものであったと考えられる。

3　モンドリアンの画風の確立

しかし、モンドリアンがこのように絵画以外の諸芸術へと絵画論を展開させ得たことにはやはり自身の絵画の展開も関係している。モンドリアンが絵画における造形と他の諸芸術における造形とを同じレベルで論じることができたということは、まず絵画の造形概念の問題であった。すなわち、それが他の諸芸術における造形概念と〈等価的に〉なるということは、造形が言語的、記号的な性質を持つにいたるということなのである。この確信はすでにオランダにおいて得ていたが、作品のうえではまだ確立するにはいたっていなかった。

オランダ時代に書いた『絵画における〈新しい造形〉』を読むと、すでに以後の画風を想像させるような記述があちこちに見られる。それをキーワード的にあげてみると、

1　対立する二つのものの〈均衡関係〉を表現すること
2　数学や科学と同じように、〈厳密に決定して〉表現すること
3　〈矩形の〉形態と色彩によって造形すること
　　矩形の均衡関係は〈広がりと限定〉によって生じること
4　直線と矩形の色面の〈位置、大きさ、［色彩の］価値〉あるいは〈矩形の平面における形態と色彩〉によって表現すること

の4点になる。これらを頭において1917年以降のモンドリアンの作品を見ると、そのいずれにも当てはまることがわかる。1917年以降の作品は大きくわけて、次の4つになる。（Sはスフォール分類番号、cc. は同じくスフォールの作品分類番号を示す）。

(1)　S26：白い地の上の色面：cc. 285—289
　　数と密度に差はあっても、それぞれ大きさにはあまり相違のない矩形の色面が画面全体にほぼ一様に配置される。ここには『黒白のコンポジション』(cc. 233、クレラーミュラー美術館) に見られた浮游の気分はまだ色濃く残っているが、この直後に

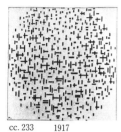

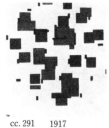

cc. 233　　1917　　　　　　　cc. 291　　1917

(1)　S26

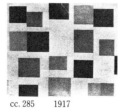

cc. 285　　1917　　　cc. 286　　1917　　　cc. 289　　1917

(2)　S30

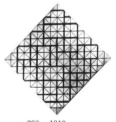

cc. 297　　1918

cc. 233　1917　黒白のコンポジション
クレラーミュラー美術館

cc. 291　1917　色彩のあるコンポジション B
クレラーミュラー美術館

cc. 285　1917　色面によるコンポジション B
クレラーミュラー美術館

cc. 286　1917　色面のコンポジション 3
ハーグ市立美術館

cc. 289　1917　白地に色面のコンポジション
個人蔵

cc. 297　1918　灰色の線による菱型のコンポジション
ハーグ市立美術館

cc. 298　1919　黒と灰色のコンポジション
フィラデルフィア美術館

cc. 299　1919　コンポジション：灰色の線のある明色の色面
クレラーミュラー美術館

cc. 300　1919　菱型のコンポジション
クレラーミュラー美術館

cc. 298　　1919　　　　cc. 299　　1919

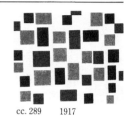

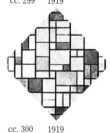

cc. 300　　1919

アンの画風の展開

cc.292　1919　コンポジション：市松模様・明色
ハーグ市立美術館

cc.293　1919　コンポジション：市松模様・暗色
ハーグ市立美術館

cc.294　1918　灰色と明るい茶色のコンポジション
ヒューストン美術館

cc.295　1919　灰色のコンポジション
個人蔵

cc.296　1919　コンポジション：灰色の線と明色
バーゼル公共コレクション

番号ナシ　1918　コンポジション
所在不明

cc.301　1919　コンポジション：灰色の輪郭線による色面
個人蔵

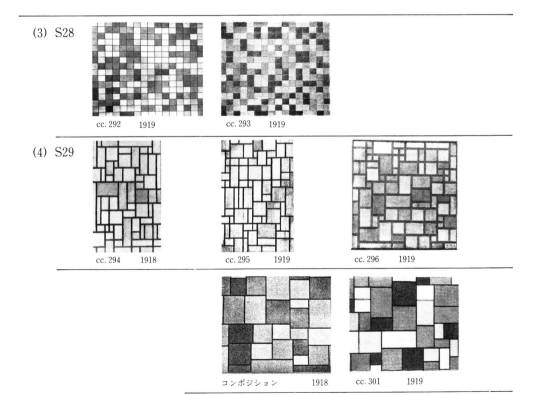

(3) S28

cc.292　　1919　　　　cc.293　　1919

(4) S29

cc.294　　1918　　　cc.295　　1919　　　cc.296　　1919

コンポジション　　1918　　　cc.301　　1919

制作されたと思われる『色彩のあるコンポジションA、B』(cc. 290、291、クレラーミュラー美術館) と比較すれば、このS26に属する矩形色面は浮游の気分を持ちながらも、もう少し秩序を求めて集合したといえるような画面構成となっている。

(2) S30：太さの違う灰色の線による菱型：cc. 297—300

画面が正方形を45度回転させた菱型であること、画面全体に8×8の等間隔の格子が2枚、これまた45度に回転させてかけられていること、この2点はこれまでのどの画家にも見られなかったような大きな特徴である。最後に制作されたと思われる『菱型のコンポジション』(cc. 300、クレラーミュラー美術館) はこの格子に基づいて、大きさと形状の異なった矩形を作り出したものである。

(3) S28：小さい色面と細い線による格子：cc. 292、293

横長の矩形画面をほぼ相似形の格子で分割した作品で、縦横ともに16に分割されている。

(4) S29：交差する灰色の線による明るい色彩のコンポジション：cc. 294—296

(2)や(3)の規則正しい格子はベースになっていないが、基本的にはやはり格子に基づいて矩形を分割配置したもの。画面の形は縦長の矩形か正方形である。

以上4つに分類される作品の制作年は(1)＝S26が1917年で、あとは(2)＝S30と(4)＝S29のそれぞれ1点が1918年であるほかはすべて1919年の制作である。1919年といってもすべてオランダ時代のものだと思われる。

　上述したように、これらのすべての作品がそれなりにモンドリアンの記述に見られるキーワードに当てはまる。ということは、1917年から1919年にかけてのモンドリアンは作品制作の上では、いまや確信となった新しい絵画概念の方向をいかによりよく実現するかという点に努力を集中していたということになる。そして、それが二転三転しながら、1919年にかけて独自の画風へと結晶していったのだと考えられる。

　いま概略的にその跡をたどってみよう。作品『白地に色面のコンポジション』(cc. 289、N. Y. 個人蔵) はモンドリアンの作品として初めて雑誌『デ・ステイル』に掲載されたものであるが (第1巻第3号、1918年1月)、上述したようにまだ『黒白のコンポジション』(cc. 233、クレラーミュラー美術館) と同じような神智学的な浮游の気分が濃厚である。しかし、その一方では、小さな色面を画面一杯に散らして、なんとか〈厳密な決定〉へと向かおうとしていることがわかる。

　このような展開について参考になるような記述はわずかに三点ほど残されている。ひとつは1918年12月の『デ・ステイル』誌に掲載されたモンドリアンの文章『厳密なもの

と厳密でないもの』[1] である。その中で彼は次のように書いている。「厳密なものが厳密性を必要とするとき、芸術における関係の造形は厳密性に向かわなければならない。絵画においてこれは色彩自体と色面の厳密化によって生じる。色面の厳密化は色彩の溶解を防ぎ、色彩に、平面―（価値）の対置によってであれ、線によってであれ、境界を設けることにある。線は本来（色）面を厳密に決定するものとみなされるので、すべての絵画において大きな意義を持つ」。ここでは、〈色彩そのもの、色彩自体〉と〈色面〉とが明白に区別され、色面と対置され、色面を決定するものとしての〈線〉の役割（機能）が意識され始めてきていることがわかる。

しかし、この線はまだ格子を意味していない。恐らくモンドリアンはこれに〈厳密な決定〉をもたらすような線を考えようとして、そのひとつとして格子を用いたのだろう。そしてそのヒントは友人のドゥースブルフの作品から得られた。その頃、ドゥースブルフは住宅のステンドグラスのデザインを依頼されることが多く、そのデザインの構成法として格子による方法を考え始めていたのである。作品の例をあげると、1917年5月の『コンポジションII』などである。モンドリアンもこれを〈厳密な決定〉のひとつの方法として用いることを考え[2]、菱型画面、縦横の矩形画面のそれぞれに適応してみた。

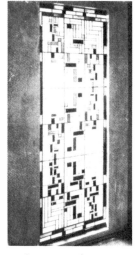

ドゥースブルフ、コンポジションII、1917

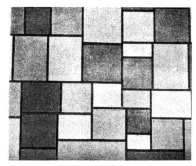

モンドリアン、コンポジション、1918

分類(2)、(3)、(4)のグループはすべてこの規則正しい格子の網に基づいた作品から始めたのではないかと推定される。まず、格子の網を描き、次に〈矩形の〉形態と色彩を、それらの〈均衡関係〉を考えた構成へと模索し、直線と矩形の色面の〈位置、大きさ、

［色彩の］価値〉を考えて構成していったということだろう。菱型画面の『灰色の線による菱型のコンポジション』(cc. 297、ハーグ市立美術館) はこの初期の状態をもっともよく残している作品だと考えられよう。

　これに関して次に参考になるのは、モンドリアンが1919年 4 月18日にオランダ (ラーレン) で書いたドゥースブルフ宛の書簡である。その中で彼は次のように書いている。「貴兄のご異議についてもうれしく思います。なるほど規則的に配置することには繰返しに陥るという危険もありますが、対比によって釣合せることもできるのです。不規則的な配置、規則的な配置のいずれによっても、すべてが統一のとれたシステムとなり得ます。すべてはその解決方法によって決まります。貴兄が『デ・ステイル』誌に掲載された私の作品を、貴兄が (そして私も) 好きな、いってみれば菱型の作品と比べますと、後者のほうがよい構成であることははっきりしています。小分けにされた部分の大きさはそれぞれ違っていますが、私を困らせるようなことではありません。昨年お送りした写真から容易にお分りのように、私は長い月日をかけてやっとこの方法を発見しました。つまり、貴兄が掲載されたものは規則的な配置への過渡期にあるものです」。

　この書簡の最初にいわれている「規則的な配置」というのが、多分上述の『灰色の線による菱型のコンポジション』(cc. 297) に見られた規則的な格子のことだと思われる。ドゥースブルフにとって格子は自然形態を整理し、抽象形態にまでもっていくための基礎的な網目構造であったとすれば、モンドリアンにとっての格子は線としての存在をも持った基礎構造であって、そう簡単に消し去ることのできないものであった。『デ・ステイル』誌に掲載された作品は『コンポジション』(1918、所在不明、1919年 3 月号掲載、77頁挿図)であるが、二人がこれよりよいと考えた菱型の作品のほうは、恐らく『灰色の線による菱型のコンポジション』(cc. 297) ではなく、その次の段階と考えられる『コンポジション：灰色の線のある明色の色面』(cc. 299) であろう。『灰色の線による菱型のコンポジション』(cc. 297) や『黒と灰色のコンポジション』(cc. 298) では前述の『コンポジション』よりもよいというにしては完成度が足りないように思われる。実際に『コンポジション：灰色の線のある明色の色面』(cc. 299) はやがて『デ・ステイル』誌に掲載されていることからもそれは推定できるのである (1919年 8 月号)。

　そして、この作品における網目構造から小分けにされた平面分割への展開については、ドゥースブルフが『デ・ステイル』誌に書いた『新しい絵画の見方について』という文章が参考になる (1919年 2 月号)。その中で彼はフサールの作品『灰色のコンポジション』(1918) と芸術作品ではない単なる平面分割とを比較しながら説明しており、比較されているのはフサールの作品であるが[3]、そこにおける分割はモンドリアンにおけるそれと

完全に一致しているので、ドゥースブルフの書いていることはモンドリアンの作品を考える際にも大いに参考になると思われる。それを要約すると、

① その平面分割は〈位置と大きさの絶えざる交替〉であること

② その分割は画家の〈創造的直観〉によって決定され、この創造的直観はさらに〈数学的意識〉によってコントロールされること

③ この分割は幾何学的な平面分割とともに幾何学的な色彩分割も含んでおり、個々の平面と個々の色彩は〈全体の均衡関係と調和〉を考えながら行われること

④ この全体と個との調和は〈多様の統一〉であること

⑤ 絵画の造形手段は〈諸平面、色彩、線〉であること、ということになる。

フサール、灰色のコンポジション、1918　　　　　コンポジションのない平面

以上がドゥースブルフのあげているフサールの絵画の特徴であるが、その中でとくに注目されるのは格子の網目構造に基づいて小さな平面をつくっていくときの手法に関するものである。つねに〈多様の統一〉という全体と個との関係を頭におきながら、〈位置と大きさを絶えず交替〉しつつ、平面をつくっていくというドゥースブルフの記述は、この時期のモンドリアンの作品にも十分に当てはまるように思われる。分類(2)＝S30の『黒と灰色のコンポジション』(cc.298)、分類(4)＝S29の『灰色と明るい茶色のコンポジション』(cc.294) あるいは、『デ・ステイル』誌1919年3月号に掲載された『コンポジション』(所在不明、1918) などにおける諸平面の分割方法、配置構成は、大小の大きさ、縦の矩形、横の矩形、正方形といった諸形態、明度や色相の違う色彩などの多様な要素を、全体と個との関係を〈多様の統一〉として考えながら、行われていることは明らかであろう。そこではもはや色面だけの配置構成ではなく、かといって平面の輪郭〈線〉による構成だけでもなく、格子の網目構造のシステムを〈線〉として残しながら、輪郭線を

持たない〈色面〉を配置構成していくという方法をとっているのである。

　上に引用した書簡には、分類(3)＝S28の2作品『コンポジション：市松模様・明色』(cc.292)と『コンポジション：市松模様・暗色』(cc.293)を制作中だとも書いているから、1919年4月のパリへ行く前には、分類(3)、(4)の基本形はすべて出来上がっていたことがわかる。しかしながら、結局のところ、モンドリアンは、パリへ行く前か、行ってからかは確定できないにしても、この分類(3)＝S28の方法に見られるような、形態の形と大きさを一定にして色彩だけで上述の配置構成法をおこなうことをやめて、諸形態の変化（交替）を含めた方向へと向かっていった。パリに落着いた1920年以降の作品は分類(2)＝S30と分類(4)＝29の傾向をさらに発展させたものといってよい。この点では上述の書簡の「規則的な配置」への方向は後退したということになるだろう。

　要するに、モンドリアンは1919年の前半に自己独自の画風を確立したということができるのである。このモンドリアン独自の画風における造形諸要素の意味は、これまた1916年ごろの独自の抽象絵画におけるものとは根本的に違ってきている[4]。それは初期の作品に見られた神智学的、象徴的な意味がなくなり、代って中和された〈均衡関係〉とか〈多様の統一〉の関係といった《数学的、関数的な意味》のみが強くなってきたということである。関数的とは、いいかえれば《機能的》ということであるし、《記号的》ということでもある。そうして、モンドリアンは《新造形主義》そのものをもひとつの《関数、機能、記号》として他のすべての諸芸術の原理となりうると考えるにいたるのである。ここにおいて、その後の建築、デザインを含めた造形芸術の世界全体に大きな影響を与えることになったいわゆる〈新造形主義〉の概念が成立したのである。「古い叡智は内面性と外面性の〈原関係〉を十字形で表現した。これは他のシンボル同様に〈抽象的にリアルな〉絵画の造形手段ではありえない」。モンドリアンは1918年5月にこう書いている。彼のいう〈抽象的にリアルな〉とは〈均衡関係を純粋に表現〉することによって〈普遍的なもの〉と一体化することなのである。

4　絵画から諸芸術へ

　既に書いたようにドゥースブルフは最初から雑誌『デ・ステイル』のグループを絵画という狭い範囲に限ることなく、建築、工芸などの近隣の分野へと展開させようとしていたのに対して、モンドリアンはその雑誌が創刊されてからのちになってもなお、絵画こそがもっとも純粋に普遍的なものを表現できるという考えを書き連ねている。1918年1月号の『デ・ステイル』に掲載された『絵画における〈新しい造形〉』(連載第3回)では、現代の建築はまだ成熟していないので、まず〈新しい造形〉は絵画として実現され

なければならないと書いているし、それの補遺として書かれた『厳密なものと厳密でないもの』（『デ・ステイル』1918年12月号）においてもなお、「建築は空間に対して物として設置される。建築は構築的な性質と材料の要求によって束縛されるので、位置と寸法と色彩（価値）の継続的、相互的に高めあう対比を絵画のように一貫して行なうことはできない」と述べているのである。

　この点から本書の第一論文『新造形主義』(1920) を読むと、彼の視点がずいぶんと変化したことがわかるだろう。第一に、もはやそこにおいては絵画だけに普遍的で純粋な造形の特権を与えてはいない。それどころか「建築は彫刻とともに絵画に比べて造形手段の点で別の可能性を持っており、それだけ有利である」とか「建築における抽象的な表現は、絵画におけるよりも直接的に現われる」とまで書いている。さらには、これが第二の点であるが、モンドリアンのいう造形概念はいわゆる造形芸術の枠を超えて、文学、音楽、演劇といった諸芸術にまで拡大しているのである。

　このような変化は再びパリへ出てから生じたと考えられている。すでに本文でも触れられているように、パリにおいて書かれ、1920年3月号から『デ・ステイル』誌に掲載された『鼎談』の第7場にそれはまず現われている。抽象的にリアルな画家Zはそこで、建築（ここでは部屋であるが）も絵画とともに、互いに位置、大きさ、色彩によって対置された、分割平面によって限定され、分割され、部分的に満たされた空間でなければならないこと、しかし、絵画はそれ独自のしかたで空間を被覆し、拡がりを造形する建築にとって換わることはできないこと（1920年4月号）、さらには絵画は「建築における新しい色彩造形」となることによってますます建築と合体し、やがては消滅すること（1920年5月号）、絵画はひとりの人間のひとつの視点からしか見られないのに対して、建築における新しい色彩造形は同時に多くの人々によって見られること（1920年8月号）を主張している。

　絵画における〈新しい造形〉の諸要素が機能的、関数的、記号的になったことによって、それは絵画平面を離れて、建築空間のなかへも束縛なく、自由に入ることができるようになった。モンドリアンの造形概念には、もはや「建築的な性質と材料からの束縛」といったものはなくなったのである。そして、このような方向は本書の第一論文『新造形主義』において、造形芸術の枠を超えて一挙に文学、音楽、演劇へと拡大したのである。このきっかけを与えたのがイタリアの未来派であったことはすでに見たとおりである。ここにおいてモンドリアンの造形概念は狭義の意味を超えて、独自の美的原理になったということができる。1920年から翌年にかけて、バウハウスの人々がドゥースブルフを通じて知ったのはまさにこのような広義のモンドリアンの造形概念であった

わけである。

5　テキストについて

　最後に翻訳に使用したテキストについて少し触れておきたい。

　バウハウス叢書第5巻に収録されているモンドリアンの諸論文はルードルフ・ハルトグとマックス・ブールヒャルツがフランス語あるいはオランダ語の原文からドイツ語に翻訳したものである。したがって、バウハウス叢書に忠実ということであれば、バウハウス叢書（ドイツ語）から翻訳すべきであるが、モンドリアンの論文集に忠実ということであれば、フランス語あるいはオランダ語による元の原文から直接翻訳するのがよいということになる。結論からいえば、私は後者の方針をとった。その理由は、モンドリアンは自分の論文がバウハウス叢書に入ったことを喜んだとしても、それはあくまで自分の考えていることがより多くの人々に知られることを考えてのことであったろうから、新たにバウハウス叢書の日本版が実現されるに際してはバウハウス叢書ではなく、彼の論文に忠実にあるべきだと考えたからである。そこで、翻訳のテキストとして使用した原文について以下触れておく。

1　第1の論文『新造形主義　等価的造形の一般原理』は、解説の最初に書いたように、パリのロザンベール画廊（レフォール・モデルヌ書房）から『新造形主義』という小冊子として出版された。日本語訳も、これをテキストとした。

2　第2の論文『音楽における新造形主義とイタリアの未来派騒音主義者』は、最初『デ・ステイル』誌1921年8、9月号に『イタリア未来派の騒音主義者と音楽における新しいもの』と題してオランダ語で掲載された。モンドリアンはこれを自らフランス語に翻訳して『文学・芸術生活』誌1922年3、4月号に『音楽における新造形主義宣言とイタリア未来派』と題して掲載した。バウハウス叢書は、このフランス語文をブールヒャルツが翻訳したものを、題を少し変えて、収録している。モンドリアンはオランダ語をフランス語に翻訳するに際して直訳せずに、言回しを工夫して解説ふうにまとめなおしている。そのため、日本語訳にはオランダ語ではなく、このフランス語文をテキストとした。

3　第3の論文『新造形主義　音楽と未来の劇場におけるその実現』は、最初前論文の補足として『デ・ステイル』誌1922年1、2月号に『新造形主義と音楽におけるその実現』と題してオランダ語で掲載された。前文と同じく、モンドリアンはこれをフランス語に翻訳して『文学・芸術生活』誌1922年4月号に上述の題で掲載した。日本語訳のテキストとしては第2論文と同じくこのフランス語版を用い、

　　オランダ語版を参照して一部補足した。

　4　第4の論文『遠い未来における、また、今日の建築における新造形主義の実現』
　　　は、『デ・ステイル』誌1922年3、5月号に提載された論文であり、テキストと
　　　してもこれを使用した。

　5　第5の論文『絵画は建築より価値が低くなければならないか』は、『デ・ステイ
　　　ル』誌1923年後半号に掲載され、テキストとしてこれを使用した。

　なお、翻訳に際してはホルツマン、ジェイムズ編訳『新しい芸術——新しい生活　モ
ンドリアン著作集』(1986、ボストン）の英語訳を参考にしたが、思わぬ誤訳があるかも知
れない。ご教示願えれば幸いである。また、第1、第4、第5の論文については赤根和
生氏の日本語訳がある。記して感謝と敬意を表したい。

　〔註〕
　1）これは『絵画における〈新しい造形〉』の補遺として書かれた。
　2）拙文『新造形主義における造形概念の変化』参照。（文部省科学研究費報告『美術史とデザ
　　　イン史』1990年所載)。
　3）これについては別に論じたい。
　4）拙文『モンドリアンの抽象絵画の成立』(『美術史』第114号、1983年5月）参照。

新装版について

日本語版『バウハウス叢書』全14巻は、研究論文・資料・文献・年表等を掲載した『バウハウスとその周辺』と題する別巻2巻を加えて、中央公論美術出版から1991年から1999年にかけて刊行されました。本年はバウハウス創設100周年に当ることから、これを記念して『バウハウス叢書』全14巻の「新装版」を、本年度から来年度にかけて順次刊行するはこびとなりました（別巻の2巻は除外いたします）。

そこでこの「新装版」と、旧版——以下これを平成版と呼ぶことにします——との相違点について簡単に説明しておきます。その最も大きな違いは造本にあります。すなわち平成版の表紙は、黄色の総クロース装の上に文字と線は朱で刻印され、黒の見返し紙で装丁されて頑丈に製本された上に、巻ごとに特徴のあるグラフィク・デザインで飾られたカバーがかけられています。それに対して新装版の表紙は、平成版のカバー紙を飾るのと同じグラフィック・デザインを印刷した紙表紙で装丁したものとなっています。この造本上の違いは、実を言えばドイツ語のオリジナルの叢書を見習ったものなのです。オリジナルの『バウハウス叢書』は、すべての造形領域は相互に関連しているので、専門分野に拘束されることなく、各造形領域での芸術的・科学的・技術的問題の解決に資するべく、バウハウスの学長ヴァルター・グロピウスと最も若い教師ラースロー・モホリ=ナギが共同編集した叢書で、ミュンヘンのアルベルト・ランゲン社から刊行されました。最初は40タイトル以上の本が挙げられていましたが、1925年から1930年までに14巻が出版されただけで、中断されたかたちで終わりました。刊行に当ってバウハウスには印刷工房が設置されていたものですから、タイポグラフィやレイアウトから装丁やカバーのデザインなどハイ・レヴェルの造本技術による叢書となり、そのため価格も高くなってしまいました。そこで紙表紙の装丁で定価も各巻2〜3レンテンマルク安い普及版を同時に出版しました。この前者の造本を可能な限り復元したものが平成版であり、後者の普及版を踏襲したのがこの「新装版」です。

「新装版」の本文については誤字誤植が訂正されているだけで、「平成版」と変わりはありません。但し第二次世界大戦後、バウハウス関係資料を私財を投じて収集し、ダルム

シュタットにバウハウス文書館を立ち上げ、1962年には浩瀚なバウハウス資料集を公刊したハンス・M・ヴィングラーが、独自に編集して始めた『新バウハウス叢書』のなかに、オリジナルの『バウハウス叢書』を、3巻と 9 巻を除いて、1965年から1981年にかけて解説や関連文献を付けて再刊しており、「平成版」ではこの解説や関連文献も翻訳して掲載してありますが、「新装版」ではこれを削除しました。そのため「平成版」の翻訳者の解説あるいはあとがきにヴィングラーの解説や関連文献に言及したところがあれば、意が通じないことがあるかもしれません。この点、ご了承願います。

最後になりましたが、この「新装版」の刊行については、編集部の伊從文さんに大層ご尽力いただき、お世話になっています。厚くお礼を申し上げます。

2019年 5 月 20 日

編集委員 利光 功・宮島久雄・貞包博幸

新装版 バウハウス叢書 **5** 新しい造形（新造形主義）

2020年2月10日　第1刷発行

著者　ピート・モンドリアン
訳者　宮島久雄
発行者　松室 徹
印刷・製本　株式会社アイワード

中央公論美術出版
東京都千代田区神田神保町1-10-1 IVYビル6F
TEL: 03-5577-4797　FAX: 03-5577-4798
http://www.chukobi.co.jp
ISBN 978-4-8055-1055-1

BAUHAUSBÜCHER

新装版 **バウハウス叢書** 　全**14**巻

編集: ヴァルター・グロピウス　L・モホリ゠ナギ
日本語版編集委員: 利光 功　宮島久雄　貞包博幸

CHUOKORON BIJUTSU SHUPPAN, TOKYO

中央公論美術出版　　　　東京都千代田区神田神保町 1-10-1-6F